Jan Murken

OTTO KÖNIG VON GRIECHENLAND MUSEUM

der Gemeinde Ottobrunn

Deutscher Kunstverlag Berlin München

OTTO VON GRIECHENLAND
UND DIE FAMILIE DES BAYERISCHEN KÖNIGSHAUSES

MAXIMILIAN I. Joseph
1756–1825
Kurfürst seit 1799, König seit 1806

LUDWIG I.
1786–1868
König von 1825–1848

MAXIMILIAN II.
1811–1864
König von 1848–1864

**OTTO
1815–1867
KÖNIG VON GRIECHENLAND
1832–1862**

LUITPOLD
1821–1912
Prinzregent
von 1886–1912

ADALBERT
1828–1875
Prinz von Bayern

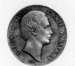

LUDWIG II.
1845–1886
König von 1864–1886

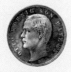

OTTO
1848–1916
König von 1886–1916
seelisch krank, für ihn regiert
Luitpold als Prinzregent bis 1912

LUDWIG III.
1845–1921
Prinzregent seit 1912,
König von 1913–1918

LUDWIG FERDINAND
1859–1949
Prinz von Bayern

VORWORT

In seiner Sitzung vom 28. Juli 1976 beschloss der Gemeinderat von Ottobrunn, eine Sammlung zum Thema »Otto König von Griechenland und die historische Verbindung zwischen Bayern und Griechenland« aufzubauen. Gleichzeitig wurde der Beschluss gefasst, eine Städtepartnerschaft mit Nauplia zu begründen, der ersten Hauptstadt des Königreichs Griechenland, in der Otto am 6. Februar 1833 gelandet war.

Kunst- und Kulturgegenstände aus der Zeit des griechischen Freiheitskampfes, der Zeit Ottos in Griechenland von 1833 bis 1862 und aus seinen letzten Jahren in Bamberg bis zu seinem Tod 1867 wurden über Jahrzehnte gesammelt. 1989 wurde das Museum eröffnet, das in seiner Ausstellung an die Inhalte und Ideale erinnern will, die dem europäischen Philhellenismus, dem griechischen Freiheitskampf und dem jungen griechischen Staate zugrunde lagen.

Die Gemeinde möchte, dass das Museum zu einem kulturellen Mittelpunkt Ottobrunns wird. Hier soll der Besucher erleben und verstehen, wie wichtig die damalige europäische Geschichte für uns heute ist, wie vergleichbar politische Fragen von damals mit den heutigen sind: individuelle Freiheit, nationale Souveränität, Staatsverschuldung, Fremdenfeindlichkeit und Toleranz. So kann eine Brücke geschlagen werden von den historischen Vorgängen damals zur heutigen Situation in Europa.

Ein elementares Ziel des Museums ist es, zur Erforschung der Zeit Ottos beizutragen. Das geschieht durch die traditionellen Museumsabende mit wissenschaftlichen Vorträgen. Eine Schriftenreihe dokumentiert die Ergebnisse dieser Forschungsarbeit. Damit sollen auch Ansätze geschaffen werden, die oft sehr einseitige Betrachtung des Engagements Ottos und der Bayern beim Aufbau des jungen griechischen Staates, dem alle traditionellen Strukturen fehlten, neu zu diskutieren. Wie positiv der Blick auf Otto aus griechischer Perspektive sein kann, demonstrieren die Worte des griechischen Ministerpräsidenten Marschall Alexandros Papagos (1883–1955).

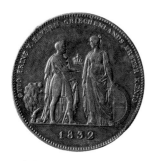 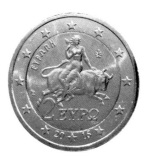

Geschichtstaler König Ludwigs I. auf
Prinz Otto von Bayern als erstem König
von Griechenland. München 1832,
Silber, ⌀ 38mm

Zwei-Euro-Münze Griechenland.
Europa wird von Zeus in Gestalt
eines Stiers entführt. Athen 2016,
Kupfer-Nickel, ⌀ 25,75 mm

Er stand 1954 an den Särgen von Otto und Amalie in der Krypta der Münchner Theatinerkirche. Bei einer Kranzniederlegung sagte Papagos: »*König Otto, der Sohn des durch sein Philhellenentum bekannten bayerischen Königs Ludwig I., war die große Persönlichkeit, die im vergangenen Jahrhundert inmitten internationaler Spannungen und Wirren unsere beiden Völker einte. Er schuf die Grundlagen des griechischen Staates, auf denen das heutige Griechenland ruht. […] König Otto träumte von einem großen Griechenland. Wie wäre er glücklich, wenn er erfahren würde, dass Bayern und Griechen eines Tages ein gemeinsames Vaterland, nämlich Europa, haben werden.*« (zitiert nach Seidl 1981, S. 314).

Der Traum eines Griechenlands im »gemeinsamen Vaterland Europa« ist heute wahr geworden. Von dem jungen Staat Griechenland, der unter König Otto 1832/33 mit dem Aufbau einer Verwaltung, einer Justiz und einer Armee begann, bis zum Beitritt des Landes zur Europäischen Wirtschaftsgemeinschaft am 1. Januar 1981 und zur Einführung des Euro am 1. Januar 2001 führt eine historische Linie.

Ottobrunn, im Oktober 2016
Jan Murken

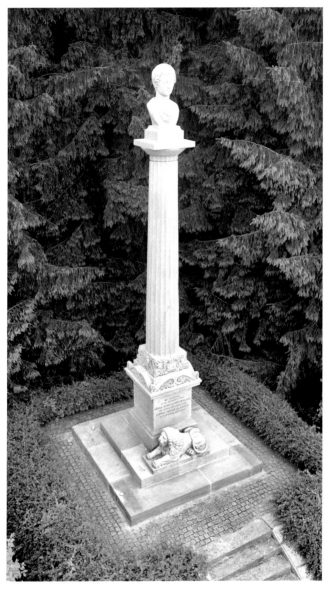

Die Ottosäule in Ottobrunn, errichtet 1834 von Anton Ripfel

1. OTTOBRUNN UND DIE OTTOSÄULE

Die Ottosäule in Ottobrunn ist das früheste Denkmal, das an die Gründung des modernen Griechenlands erinnert. Sie steht in der Gemeinde Ottobrunn, 12 km südöstlich von München, dort, wo sich der neugewählte König Otto von Griechenland am 6. Dezember 1832 auf seiner Reise nach Griechenland von seinem Vater König Ludwig I. verabschiedete.

Otto war zum König Griechenlands gewählt worden, weil es den Griechen nach ihrem Freiheitskampf nicht gelungen war, einen funktionierenden Staat aufzubauen. Der erste Staatspräsident Ioannis Kapodistrias fiel 1831 in Nauplia einem Attentat zum Opfer. Das Land versank in Anarchie. So baten die Griechen um Hilfe aus Europa, um einen von den europäischen Großmächten gestützten Regenten für ihr Land. Nach einer Reihe europäischer Konferenzen, auf denen unter den Großmächten England, Frankreich und Russland alle Interessen im Sinne eines europäischen Gleichgewichtes auszubalancieren waren, wurde auf der Londoner Konferenz vom 7. Mai 1832 Otto, dem zweiten Sohn des Königs Ludwig I. von Bayern, die Krone Griechenlands angetragen. Die griechische Nationalversammlung stimmte dem Vorschlag der Londoner Konferenz am 8. August 1832 einstimmig zu.

Die Hoffnungen, die mit der Wahl Ottos verbunden waren, werden von zwei Inschriften mit Gedichten am Sockel der Ottosäule ausgedrückt. Das Gedicht an der Griechenland zugewandten Südseite lautet:

VOM FLUCHE FREIGESPROCHEN IST DER SCLAVE,
DEN TYRANNEI SCHLUG IN DAS TÜRKENJOCH.
GEWECKT IST EINE WELT AUS IHREM SCHLAFE,
BEFREIUNG SCHWINGT DES SIEGES PALME HOCH.
IN HELLAS ZIEH'N ERFREUTE MILLIONEN
HOCHJAUCHZEND DEM JAHRHUNDERT OTTO'S ZU.
SIE LEBEN NUN IM RUCH DER NATIONEN
BEGLÜCKT DURCH EINTRACHT, SICHERHEIT UND RUH.

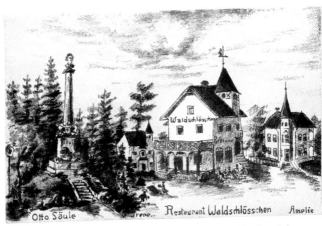

*Idealisierte Ansicht der ersten Ottobrunner Ansiedlungen und der Ottosäule,
Postkarte, etwa 1905*

Ohne die Ottosäule, die das Andenken an Otto bewahrt,
hätte Ottobrunn seinen Namen nicht gefunden. Sie ist ein be-
deutendes Monument des europäischen Philhellenismus.

Das Gebiet der heutigen Gemeinde Ottobrunn war um 1900
fast ganz vom Wald des Höhenkirchener Forstes bedeckt.

Im Jahre 1902 erbaute der Münchner Baumeister Clemens
Schöps bei Kilometer 10 der Rosenheimer Landstraße das »Wald-
schlösschen«, eine schon bald beliebte Waldwirtschaft, die ge-
meinsam mit den Villen Amalie und Irene die erste Ottobrunner
Ansiedlung darstellte. Als Namen für diese neue Ansiedlung
wurde von der Gemeinde Unterhaching, auf deren Gebiet sie
lag, zunächst »Waldhaching« oder »Neuhaching« vorgeschlagen.
Die Siedler selbst, die sich als »Kolonisten« bezeichneten, ver-
wendeten die Namen »Parkkolonie«, »Ottokolonie« und »Kolonie
Ottohain«. Am 8. September 1913 schlug die Königliche Finanz-
kammer den Namen »Ottobrunn« vor: »Entsprechend dem Be-
streben der Ansiedler, die Erinnerung an den bayerischen König
Otto von Griechenland im Hinblick auf die im Siedlungsgebiet
liegende Otto-Denksäule im Ortsnamen festzuhalten, ohne das
mit Rücksicht auf den Landschaftscharakter etwas geziert klin-
gende »Ottohain« zu wählen, hat die K. Finanzkammer den

Namen »Ottobrunn« vorgeschla-
gen, in Analogie mit dem histo-
rischen Namen der unmittelbar
benachbarten Gemeinden Putz-
brunn und Hohenbrunn.«

Die neue Siedlung vergrö-
ßerte sich zunächst langsam.
1922 wurde an der Bahnlinie
München–Aying an der Otto-
straße ein Haltepunkt errichtet.
Ottobrunn hatte damals 517
Einwohner.

1926 baute der Kompo-
nist Ermanno Wolf-Ferrari an
der Mozartstraße seine Villa.

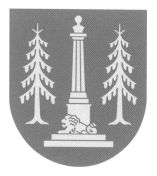

*Das Wappen der Gemeinde Ottobrunn
nach einem Entwurf des Ottobrunner
Grafikers Ernst Ludwig Ibler*

1937 wurde eine Volksschule gebaut und im gleichen Jahr die
St.-Otto-Kirche durch Kardinal Michael Faulhaber geweiht.

Zu Beginn des Zweiten Weltkriegs steigerte sich der Zuzug
nach Ottobrunn erheblich, vor allem nach den ersten Bomben-
angriffen auf München in den Jahren 1941/42.

Nach dem Kriege wuchs Ottobrunn schneller als die Mutter-
gemeinde Unterhaching durch den Zuzug Heimatvertriebener,
besonders aus dem Sudetenland und durch die Niederlassung
großer Betriebe, z.B. den Luft- und Raumfahrtkonzern Messer-
schmitt-Bölkow-Blohm (MBB). Einvernehmlich wurde deshalb
eine Trennung vereinbart.

Am 1. April 1955 wurde Ottobrunn eine selbstständige
Gemeinde. 1956 wurde der Gemeinde ihr Wappen verliehen.

Seine offizielle Beschreibung lautet: »In Blau die silberne
Ottosäule, beiderseits je eine bewurzelte silberne Tanne«.
»Die Ottosäule wurde in Ottobrunn vor mehr als 100 Jahren
als Erinnerung an den Abschied König Ottos, des Sohnes König
Ludwigs I., vor der Abreise nach Griechenland errichtet. In ent-
sprechender heraldischer Stilisierung eignet sich das Denkmal
zur Aufnahme in das Wappen. Die beiden Tannen sollen auf die
Entstehung der Siedlung als Wohnstätte im Waldgebiet südöst-
lich von München hinweisen.« (Schreiben des Bayer. Haupt-
staatsarchivs, 9. Januar 1956)

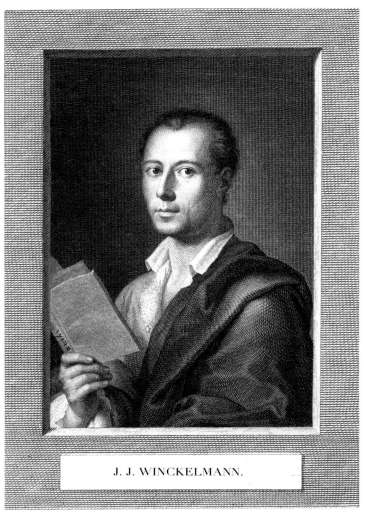

J. J. WINCKELMANN.

Johann Joachim Winckelmann, Stahlstich nach dem Gemälde von Anton Raphael Mengs, Rom 1753, 22 × 19 cm

2. PHILHELLENISMUS IN EUROPA UND BAYERN

Griechenland war nach der Eroberung Konstantinopels 1453 unter türkische, teilweise später auch unter venezianische Herrschaft gekommen. Im 18., verstärkt dann zu Beginn des 19. Jahrhunderts begannen die Griechen, sich ihrer eigenen Geschichte zu erinnern. Der Ruf nach Freiheit und Selbstbestimmung wurde laut. Zugleich erwachte in Europa das Interesse an den antiken Ruinen und Tempeln, griechische Skulpturen kamen in die europäischen Museen. Mit der Rückbesinnung auf das antike Griechenland ging eine Welle der Begeisterung, der »Philhellenismus« durch Europa. Am Anfang steht Johann Joachim Winckelmann (1717–1768), der die archäologische Wissenschaft begründete. In seinem Buch »Gedanken über die Nachahmung der Griechischen Werke in der Malerey und Bildhauerkunst« (1756) eröffnete er einen neuen Zugang zur griechischen Kunst und Kultur: *»Das allgemeine vorzügliche Kennzeichen der griechischen Meisterstücke ist endlich eine edle Einfalt, und eine stille Größe, sowohl in der Stellung als im Ausdruck. So wie die Tiefe des Meers allzeit ruhig bleibt, die Oberfläche mag noch so wüten, eben so zeigt der Ausdruck der Figuren der Griechen bey allen Leidenschaften eine große und gesetzte Seele. […] Der Ausdruck einer so großen Seele geht weit über die Bildung einer schönen Natur: Der Künstler mußte die Stärke des Geistes in sich selber fühlen, welche er seinem Marmor einprägete. Griechenland hatte Künstler und Weltweise in einer Person. […] Die Weisheit reichte der Kunst die Hand, und bließ den Figuren derselben wohl mehr als gemeine Seelen ein«* (Seite 21f).

Die Wirkung dieser Sätze war enorm. Fast das ganze gebildete Europa nahm Winckelmanns Gedanken auf. Besonders Bayerns Kronprinz Ludwig, der spätere König Ludwig I., setzte sich voller Idealismus für die Griechen ein, in denen er »die ebenbürtigen Nachkommen des Homer und des Phidias, des Leonidas und des Perikles erblickte. Die Idee der Wiedererweckung des alten Hellas, für die Lord Byron sein Leben gegeben hatte, die Hölderlin in seinem Hyperion verherrlicht hatte, war ihm jedes Opfer wert«. (Weis 1970, S. 193)

Rhigas Pheraios begeistert die Griechen für die Freiheit, Lithographie nach dem Freskenzyklus in den Hofgartenarkaden von Peter von Hess, 1840, 60 × 44,8 cm

Das Porträt von Rhigas auf der griechischen 10 Lepta Euro-Cent-Münze

In Griechenland war der Boden für die ersten Erhebungen gegen die Türken vor allem durch Rhigas Pheraios (1757–1798) mit seinen Liedern von der griechischen Freiheit bereitet.

Beseelt von den Ideen der Französischen Revolution rief er von Wien aus zur Befreiung Südosteuropas von der osmanischen Herrschaft auf. Als er 1798 mit sieben Gefährten von Triest aus auf die ionischen Inseln reisen wollte, um einen Aufstand vorzubereiten, wurde er von der österreichischen Polizei festgenommen und an das Osmanische Reich ausgeliefert. Ohne Prozess wurden er und seine Gefährten am 24. Juni 1798 in Belgrad hingerichtet. Aber auch nach seinem Tod beeinflussten seine Gedanken die griechische Freiheitsbewegung. Sie waren einer der Anstöße zur Gründung des Geheimbundes griechischer Patrioten »Gesellschaft der Freunde« (Hetärie der Philiker) 1814 in Odessa.

Während der jahrhundertelangen Türkenherrschaft konnte Griechenland unter dem Schutz der orthodoxen Kirche seine Sprache bewahren und mit ihr seine Traditionen und Kultur. Das Gemälde »Die geheime Schule« von Nikolaus Gysis (1842–1901)

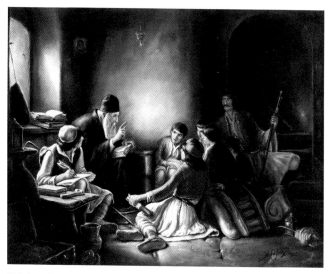

Nikolaus Gysis, Die geheime Schule, 1885/86, 29 × 37 cm. Kopie von Kostas Adamos nach dem Original, 2012. Abdruck des Gemäldes auf dem 200-Drachmen-Geldschein und der 15 Drachmen-Briefmarke 1971 zum 150. Jahrestag der Griechischen Revolution 1821

ist in Griechenland außerordentlich populär: Es ist auf einer Briefmarke und dem letzten 200 Drachmen-Schein 1996 vor der Einführung des Euro abgebildet. Es stellt die große Bedeutung der Kirche für den Unterricht anschaulich dar. Auch die griechische Freiheitsbewegung erhielt ihren entscheidenden Anstoß durch die Kirche, als sich der Erzbischof Germanos von Patras am 25. März 1821 auf die Seite der Freiheitskämpfer stellte. Nikolaus Gysis war einer der griechischen Künstler, die zur Ausbildung an die Münchner Akademie kamen. Er war Schüler von Carl Theodor von Piloty (1826–1886) und der Hauptvertreter des von München ausgehenden griechischen »Akademischen Realismus«.

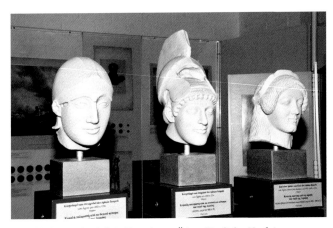

Giebelskulpturen des Aphaia-Tempels von Ägina. Von links: Kopf eines Kriegers vom Ostgiebel, 490/480 v. Chr.; Krieger mit Helm vom Westgiebel, 500/490 v. Chr., Höhe 38 cm; Kopf einer Sphinx vom Dach (Nordost-Akroter), 490/480 v. Chr. Abgüsse nach den Originalen in der Glyptothek München

Der Philhellenismus in Bayern erhielt wesentliche und entscheidende Impulse durch König Ludwig I.

Schon während seiner Zeit als Kronprinz hatte sich Ludwig für die Kunst der Antike begeistert. Als er 1811 vom Fund der Skulpturen des Aphaia-Tempels auf Ägina erfuhr, war er »elektrisiert: Er hatte Jahre zuvor nach einer Romreise den Entschluss gefasst, eine Sammlung antiker Skulpturen zu gründen: ›Wir müssen auch zu München haben, was zu Rom museo heißt‹ – diese Worte sind die Geburtsstunde der Glyptothek.« (Wünsche 1995, S. 9) Ludwig glückte 1812 der Ankauf der Skulpturen aus Ägina. Sie sind heute der kostbare Kern der Münchener Antikensammlungen. Der Erwerb der Ägineten vertiefte Ludwigs Liebe zu Griechenland. Hier liegt auch eine der Wurzeln für sein späteres politisches Engagement für Griechenland, das 1832 zur Wahl seines zweiten Sohnes Otto zum ersten König des befreiten Landes führte.

Eine Lithographie verherrlicht die staunenswerten Leistungen von König Ludwig I. im ersten Jahrzehnt der Regierung. Die Bautätigkeit ist dabei besonders hervorgehoben: »Gerechtigkeit

Ludwig I.,
König von Bayern,
Lithographie
von Gottlieb
Bodmer, 1835/37,
56 × 78 cm

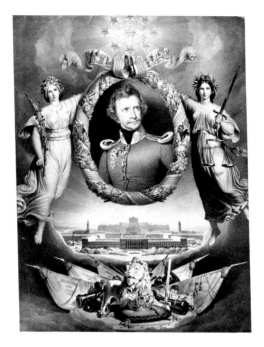

und Beharrlichkeit als Personifikationen der Regierungsdevise
begleiten das Brustbild im Ruhmeskranz, um dessen Lorbeer-
und Eichenlaub Bänder mit den großen Taten in Wort und Bild
gewunden sind: Pflege von Kunst und Wissenschaft, Ludwigs-
kanal, Zollverein, Mildtätigkeit, Erwerbung der griechischen
Krone, Landesverteidigung. Eingeflochtene Zeichen der Kirche
und eine Leier bezeichnen die Bedeutung von Religion und Poe-
sie für Ludwig I. In der Mitte der Komposition erscheint darunter
das neue München: Eng zusammengerückt und damit den Ein-
druck von Massierung verstärkend, werden die großen Neubau-
ten überragt von der Walhalla, hinter der die Sonne des Königs
aufgeht. Bodmer interpretiert damit die Bau- und Kunsttätigkeit
des Königs als Wirken für den Glanz des Landes. Im Vordergrund
bewacht der bayerische Löwe, durch Waffen und die Siegesfah-
nen der großen Schlachten als Sinnbild der Stärke gekennzeich-
net, die Kroninsignien des Reichs.« (Erichsen 1986, S. 27)

Otto Magnus von Stackelberg, Lithographie nach Carl Christian Vogel von Vogelstein (1788–1868)

Aktuelle Nachrichten aus dem zu Beginn des 19. Jahrhunderts weitgehend unbekannten Griechenlands kamen von europäischen Reisenden. Zu ihnen gehörte der baltische Archäologe, Maler und Schriftsteller Otto Magnus von Stackelberg (1786–1837). Auf einer Reise nach Rom traf er 1809 die Archäologen Carl Haller von Hallerstein und Peter Oluf Bröndsted, die ihn überredeten, sie 1810 auf ihrer Reise nach Griechenland zu begleiten. Gemeinsam wurden in Griechenland Ausgrabungen durchgeführt. Otto Magnus von Stackelberg schilderte das Land in seinem Werk »Trachten und Gebräuche der Neugriechen« (Rom 1825/Berlin 1831). Mit diesem Werk prägte Stackelberg ganz entscheidend das Bild von Griechenland in Deutschland.

Die Abbildungen griechischer Personen dienten auch als Vorlage für das kostbare Armband mit Mikromosaiken (um 1840).

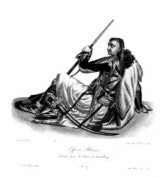

Drei Abbildungen aus dem Werk »Trachten und Gebräuche der Neugriechen« von O. M. von Stackelberg, die Bildvorlagen für das Armband mit Mikromosaiken

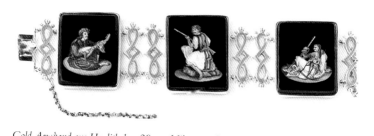

Gold-Armband aus Hyalithglas, 29 cm, Mikromosaiken mit Motiven aus »Trachten und Gebräuche der Neugriechen« von O. M. von Stackelberg. Dem Juwelier Fortunato Pio Castellani (1794–1865) zugeschrieben (Daniela Thiel), Rom, um 1840.

Friedrich Wilhelm Thiersch, Medaille von J. Ries, 1860, Bronze, Ø 4,8 cm

Friedrich Wilhelm Thiersch (1784–1860), Professor der Altphilologie in München, nutzte seine Wahl zum Mitglied der Akademie der Wissenschaften, um 1812 in dem international beachteten Vortrag »Über die Fortschritte der Wissenschaft in Griechenland« zu Bücherspenden der Akademien für Griechenland aufzurufen, und setzte damit den Philhellenismus auch als eine erste internationale Entwicklung in Gang. (Kirchner 2010, S. 155) Er war ab 1821 der bestimmende Organisator der Philhellenen-Vereine und sicher einer der besten Kenner der griechischen Verhältnisse während des Freiheitskampfes. Thierschs Hoffnung, von König Ludwig in den Regentschaftsrat berufen zu werden, erfüllte sich nicht, vor allem deswegen, weil er für eine konstitutionelle Monarchie in Griechenland eintrat.

Wilhelm Müller (1794–1827) schuf mit seinen »Liedern der Griechen« 1821 die frühesten und populärsten Gedichte zum Philhellenismus in deutscher Sprache. Diese Gedichte, von denen insgesamt vier Hefte erschienen, brachten ihm den Namen »Griechen-Müller« ein. Seine Popularität als Stimme des Philhellenismus in Deutschland war enorm. Heute ist Wilhelm Müller uns noch bekannt als Dichter der Texte zu den Gedichtzyklen »Die schöne Müllerin« und »Winterreise«, die von Franz Schubert vertont wurden.

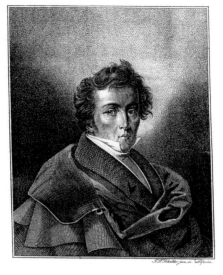

W. Müller

*Wilhelm Müller, Lithographie von J. P. Schröter,
1822, 22 × 20 cm*

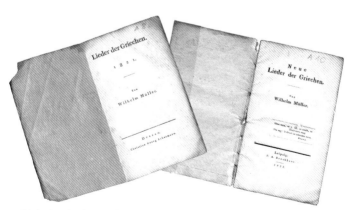

*»Lieder der Griechen« und »Neue Lieder der Griechen«, Gedichte von
Wilhelm Müller, Dessau 1821 und Leipzig 1823*

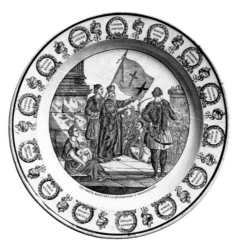

Fayenceteller aus einer Serie von 12 Darstellungen aus dem griechischen Freiheits-
kampf mit französischer Umschrift: »Die Griechen empfangen in Missolunghi den
kirchlichen Segen«, Manufactur Montereau, Frankreich 1826/27, Ø 21,7 cm.
Am Rand die Namen der drei griechischen Freiheitskämpfer Canaris, Miaulis
und Botzaris, verbunden mit den Namen dreier europäischer Philhellenen, dem
französischen General Fabvier, dem englischen Dichter Byron und dem Schweizer
Bankier Eynard

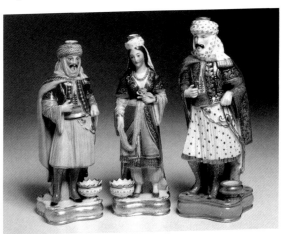

Drei philhellenische Figuren, Porzellan, bemalt, monogrammiert
J. P. (Jacob Petit) Fontainebleau, 1830, Höhen 24 cm, 24 cm, 26 cm

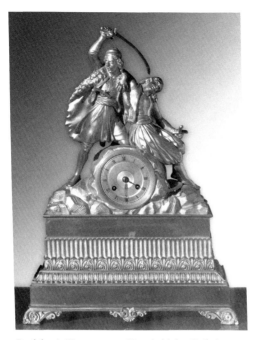

*Pendule mit Figurengruppe: Ein griechischer Freiheits-
kämpfer, der seinen verwundeten Kameraden verteidigt.
Frankreich, um 1830, Höhe 46 cm.*

Vielfach fand der Philhellenismus seinen Niederschlag im
europäischen Kunsthandwerk: So wurden die Ereignisse in Grie-
chenland auf französischen Fayencen abgebildet. Die Porzellan-
manufaktur von Jacob Petit (1796–1868) in Fontainebleau war
spezialisiert auf philhellenische Themen: Die Figuren, stolze
griechische Pallikarenführer und in griechische Tracht gekleidete
Frauen, wurden mit großer Sorgfalt aus reinweißem harten
Biscuitporzellan geformt und anschließend kunstvoll bemalt.
Großer Beliebtheit erfreuten sich Pendulen mit heroischen Dar-
stellungen griechischer Freiheitskämpfer. Die Gehäuse dieser
Pendeluhren wurden von Architekten entworfen, die einen
Wohnraum ausstatteten. Sie hatten sich dem Stil der Innen-
einrichtung anzupassen, sollten repräsentativ wirken und auf
aktuelle zeitgeschichtliche Moden oder Ereignisse anspielen.

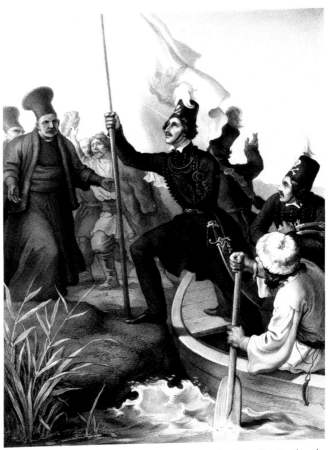

Alexandros Ypsilantis überschreitet am 6. März 1821 den Grenzfluss Pruth und ruft den Kampf um Griechenlands Freiheit aus, Lithographie nach dem Fresken-zyklus in den Hofgartenarkaden von Peter von Hess, 1840, 60 × 44,8 cm

Rechte Seite: Flugblatt von Alexandros Ypsilantis, das zum Freiheitskampf der Griechen aufruft, datiert auf den 24. Februar 1821 (nach dem Julianischen Kalender = 6. März 1821 nach dem Gregorianischen Kalender)

3. DER GRIECHISCHE FREIHEITSKAMPF (1821–1829) – IOANNIS KAPODISTRIAS

Ἀδελφοὶ τῆς Ἑταιρίας τῶν Φιλικῶν.

Ἔφθασε τέλος πάντων ἡ ποθουμένη ἐκείνη λαμπρὰ στιγμή! Ἰδὲ ὁ σκοπὸς τῶν πρὸ χρό-
νων ἐνεργειῶν μας καὶ ἀγώνων, ἐκπληρώσεται σήμερον! Ἡ φιλικὴ Ἑταιρία θέλει διαμεί-
νει καὶ αἰωνίως τὸ μόνον ἱερὸν σύνθημα τῆς εὐδαιμονίας μας! Σεῖς φίλοι μου συνεταῖροι,
ἐδείξατε τί ὁ καθαρὸς καὶ θερμὸς πατριωτισμὸς δύναται. Ἀπὸ σᾶς ἐλπίζει καὶ μεγαλή-
τερα εἰς τὴν ἀνάστασίν της τώρα ἡ Ἑλλάς! Καὶ δικαίως· διότι ἂν διὰ μόνας ἐλπίδας ἐθυ-
σιάξετε τὸ πᾶν, τί δὲν θέλετε πράξει τώρα, ὅτε ὁ φαεινὸς ἀστὴρ τῆς ἐλευθερίας μας ἔ-
λαμψεν; Ἄγετε λοιπόν, ὦ ἀδελφοί, συνδράμετε καὶ τὴν τελευταίαν ταύτην φορὰν ἕ-
καστος ὑπὲρ τὴν δύναμίν τι, εἰς ὁπλισμένα ἀνθρώπους, εἰς ὅπλα, χρήματα, καὶ ἐνδύμα-
τα ἐθνικά, αἱ δὲ μεταγινέσεραι γενεαὶ θέλουσιν εὐλογεῖ τὰ ὀνόματά σας καὶ θέλει σᾶς κη-
ρύττει ὡς τοὺς Πρωταιτίους τῆς εὐδαιμονίας των.

Ἀλέξανδρος Ὑψηλάντης
γενικὸς ἐπίτροπος τῆς ἀρχῆς.

Ἰάσιον. Τὴν 24ιν. Φεβρυαρίς 1821.

Brüder der Hetärie der Philiker (Gesellschaft der Freunde)!

*Der herbeigesehnte glanzvolle Augenblick – endlich ist er gekom-
men. Siehe, das Ziel unseres jahrelangen Bemühens und Ringens be-
ginnt Gestalt anzunehmen. Die Hetärie der Philiker will bis in alle
Ewigkeit das alleinige heilige Zeichen unseres Glückes bleiben. Ihr,
Freunde und Gefährten, habt gezeigt, was reine und inbrünstige
Vaterlandsliebe vermag. Jetzt aber bei seiner Auferstehung erhofft
sich Hellas noch Größeres von euch. Und das zu Recht. Denn wenn
ihr um der bloßen Hoffnung willen alles opfert, was wollt ihr dann
jetzt nicht tun, da das strahlende Gestirn unserer Freiheit aufge-
leuchtet ist? Auf zur Tat also, Brüder! Tragt auch dieses letzte Mal
bei, jeder sich selbst übertreffend, mit wehrhaften Männern, mit
Waffen, mit Geld, mit vaterländischen Gewändern. Spätere Ge-
schlechter werden eure Namen lobpreisen und euch verkünden
als die, welche den Grundstein ihres Glückes gelegt haben.*

*Alexandros Ypsilantis
Generalbevollmächtigter der Obrigkeit*
Jassy, am 24. Februar 1821

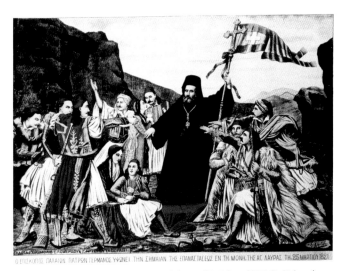

Germanos, der Erzbischof von Patras, erhebt am 25. März 1821 die Fahne der Freiheit und nimmt den Schwur der griechischen Freiheitskämpfer beim Kloster Agia Lavra entgegen, Chromolithographie von S. Christides nach dem Gemälde von Ludovico Lipparini, um 1880, 50 × 66 cm

Der Boden für die ersten Erhebungen gegen die Türken war durch Rhigas Pheraios mit seinen Liedern von der griechischen Freiheit bereitet worden. 1814 hatte Ioannis Kapodistrias in Wien die »Gesellschaft der Musenfreunde« (Hetärie der Philomusen) gegründet, einen Geheimbund, der die kulturelle Entwicklung und die friedliche Befreiung Griechenlands anstrebte und dessen Ziele von Kapodistrias auf dem Wiener Kongress vertreten wurden. Ein anderer Geheimbund, die »Hetärie der Philiker« bildete sich 1814 in Odessa unter der Führung griechischer Kaufleute. Dessen Sinnbild zeigte einen Phönix über Flammen als das Symbol für das aus der Unterdrückung wieder entstehende Griechenland, das später auf den ersten griechischen Münzen wiederkehrte. Dieser Geheimbund plante die gewaltsame Befreiung der Griechen von der Türkenherrschaft .

Alexandros Ypsilantis (1792–1828), der seit 1820 Präsident der Hetärie der Philiker war, gab mit seinem Aufruf zum Kampf am 24. Februar 1821 (= 6. März 1821 nach dem gregorianischen Kalender) das Signal zum griechischen Freiheitskampf. Er über-

schritt mit seiner »Heiligen Schar« von Bessarabien aus die Grenze zwischen dem Russischen und dem Türkischen Reich, die der Grenzfluss Pruth bildete. Er rückte in Jassy, der Hauptstadt der Moldau, ein. »Der strategische Plan der Hetärie sah nicht nur eine Erhebung der Griechen in den Donau-Fürstentümern, sondern eine gemeinsame Erhebung aller Balkanvölker mit russischer Hilfe vor. Das Ziel war ein vom Osmanischen Reich unabhängiger Staatenbund unter russischer Führung. Aber das Unternehmen schlug fehl, weil Russland seine Hilfe versagte. Die »Heilige Schar« erlitt eine vernichtende Niederlage. Ypsilantis rettete sich mit Not über die österreichische Grenze, geriet in Haft und starb kurz nach seiner Freilassung 1828 in Wien.« (Dickopf 1995, S. 67)

Dennoch hatte dieses Signal eine gewaltige Wirkung. Am 25. März 1821 schloss sich Erzbischof Germanos von Patras und damit die Griechisch-Orthodoxe Kirche dem Aufruf zum Aufstand an, der dadurch zur Sache aller Griechen gemacht wurde.

Freiwillige aus ganz Europa begeisterten sich für den griechischen Freiheitskampf und zogen nach Griechenland, um Seite an Seite – wie sie es sich vorstellten – mit den heldenmütigen Grie-

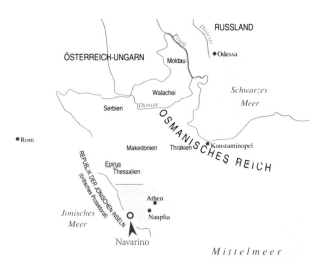

Südosteuropa, politische Situation um 1832

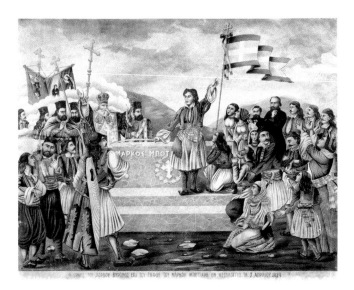

Lord Byron 1823 am Grab von Markos Botzaris in Messolonghi, Chromo-
lithographie von Christidis, um 1880, 50 × 60 cm

chen zu kämpfen. 1823 ging Lord Byron, der in ganz Europa be-
wunderte Dichter, nach Griechenland, um das Kommando über
griechische Truppen zu übernehmen. Sein Eintreten für den
Freiheitskampf machte ihn zum eigentlichen Idol des Philhelle-
nismus.

Er hatte in Messolonghi am Grab von Markos Botzaris, einem
der berühmtesten Helden des Freiheitskampfes, der 1823 gefal-
len war, den Eid seiner unverbrüchlichen Treue zu den Griechen
und ihrem Freiheitskampf abgelegt. Byron starb in Messolonghi
am 19. April 1824 an Fieber und Entkräftung. Europa trauerte –
es war, als sei »ein Leuchtturm verloschen. Sein Einsatz, sein Tod
bedeutete Unermessliches. Jetzt erst hatte der Philhellenismus
seinen Märchenhelden, sein Idol, seinen Märtyrer. [...]

Kurz bevor er das Bewusstsein verlor, durfte er mit Recht
sagen: ›Griechenland, Dir habe ich gegeben, was ein Mensch zu
geben imstande ist: Meine Mittel, meine Zeit, meine Gesundheit
und nun auch mein Leben; möge es Dir gedeihen.‹« (Seidl 1981,
S. 68)

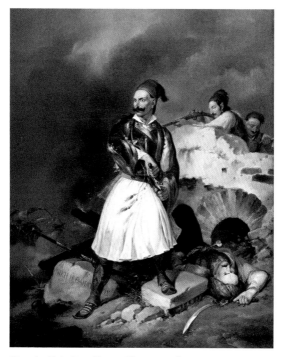

Sieg oder Tod, Gemälde von Christian Perlberg, 1836, 45 × 35 cm

Der griechische Freiheitskampf wurde vielfach in idealisierten Gemälden dargestellt. Christian Perlberg, der mit Otto nach Athen gereist war, malte nach seiner Rückkehr das Bild »Sieg oder Tod«, das 1836 ausführlich im Schorn'schen Kunstblatt besprochen wurde. Das Schlagwort des Titels geht zurück auf Lykurg, König des antiken Sparta, der seine Krieger auf diese Losung verpflichtete. Das Motiv passte auf die Kunst des griechischen Freiheitskampfes: hier der siegende Freiheitskämpfer, am Boden der sterbende Türke.

Nach jahrelangen wechselvollen Kämpfen wurde das Ringen der Griechen um ihre Freiheit letzten Endes erst in der Seeschlacht von Navarino am 20. Oktober 1827 durch das Eingreifen der europäischen Großmächte England, Frankreich und Russland zugunsten der griechischen Freiheitskämpfer entschieden.

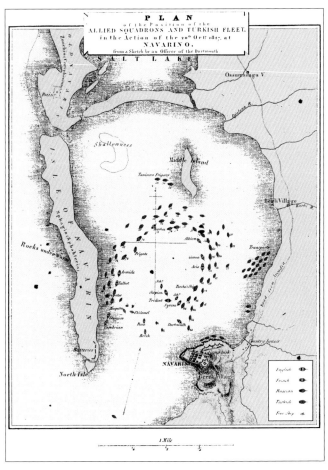

Plan der Seeschlacht von Navarino – Im Oktober 1827 hatte sich die ägyptisch-türkische Flotte in die Bucht von Navarino zum Winterquartier zurückgezogen. Die Ausfahrt der engen Bucht wurde durch die Flotte der europäischen Großmächte blockiert. Dies war eine Macht-Demonstration der Alliierten, mit der den bisher vergeblichen Bemühungen um einen Waffenstillstand in Griechenland Nachdruck verliehen werden sollte. Ein Kampf war nicht geplant. Doch einige eher zufällige Schüsse lösten den Kampf aus, »der zu einer der mörderischsten Schlachten der neueren Seekriegsgeschichte führte. Nach zweieinhalb Stunden war die ägyptisch-türkische Flotte nicht mehr existent.« (Seidl 1981, S. 78)

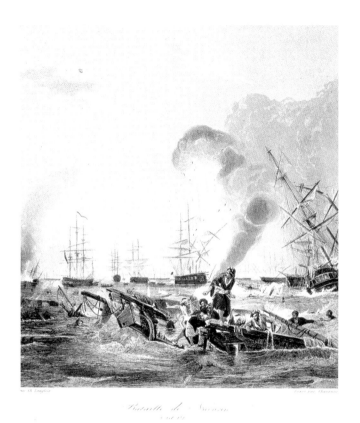

Die Seeschlacht von Navarino 1827, kolorierter Stahlstich nach dem Ölbild
von Charles Langlois, 1829, 32 × 20 cm

Das Bild wurde im offiziellen Auftrag des französischen Marine-
ministeriums 1829 gemalt. Es konzentriert sich auf die Darstel-
lung der geschlagenen feindlichen Flotte. Der Vordergrund
des Gemäldes ist ausgefüllt durch eine dramatische Szene auf
den Schiffswracks, auf denen einige Türken Zuflucht gesucht
haben. Einer von ihnen dreht sich zornig um zu den kämpfen-
den Schiffen im Hintergrund, die zwischen Rauchwolken und
zerbrochenen Masten erscheinen.

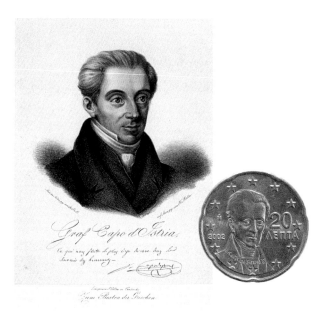

Ioannis Graf Kapodistrias, Lithographie, bez.:
»Auf Stein gezeichnet von K. Müller, lithogr. von
J. Velten«, Karlsruhe, um 1828, 46 × 31 cm.

20 Lepta 2002 der griechischen Euro-Währung
mit dem Porträt von Kapodistrias

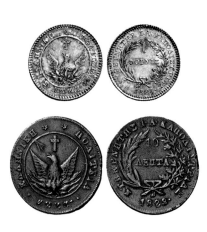

Münzen aus der ersten von
Kapodistrias für Griechenland
geschaffenen Währung,
Silbermünze Phoenix,
1828 Silber 900/1000,
3,65 Gramm, Ø 22 mm,
geriffelter Rand, Ägina.
Bronzemünze 10 Lepta,
1828, 16 Gramm, Ø 34 mm,
hergestellt aus dem Metall
türkischer Kanonen, die nach
der Seeschlacht von Navarino
erbeutet wurden. Alle unter
Kapodistrias ausgegebenen
Münzen tragen als Symbol
den Phönix, der aus seiner
Asche wiederaufsteht unter
dem Kreuz und einem Strah-
lenbündel.

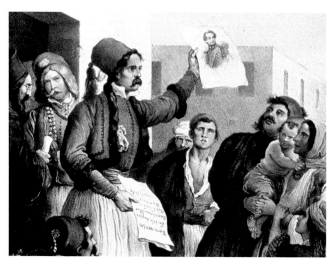

Kolettis verkündigt die Wahl des Königs Otto (nachdem am 8. August 1832 die Nationalversammlung zu Nauplia Otto als König anerkannt hatte), Ausschnitt aus der Lithographie nach dem Freskenzyklus in den Hofgartenarkaden von Peter von Hess, 1840, 60 × 44,8 cm

1827 war Ioannis Kapodistrias (1776–1831) Staatspräsident eines Griechenlands geworden, dessen Nordgrenze im Londoner Protokoll vom 22. März 1829 durch eine Linie vom Golf von Arta bis zum Golf von Volos festgelegt wurde. Zum neuen Griechenland gehörten Euböa und die Kykladen, ausgeschlossen waren Samos, Kreta, die ionischen Inseln sowie das gesamte nördliche Griechenland mit Thessalien, Epirus, Mazedonien und Thrakien. Auf der Londoner Konferenz am 3. Februar 1830 wurde schließlich die volle Souveränität Griechenlands proklamiert.

Ioannis Kapodistrias trat sein Amt als Staatspräsident am 1. Januar 1828 an. Sein Versuch, ein straffes zentrales Regierungssystem einzuführen, brachte ihn in Konflikte mit der liberalen Partei, die dazu führten, dass er am 9. Oktober 1831 in Nauplia ermordet wurde. Griechenland versank in Anarchie. Erneut tagten die Großmächte Frankreich, England und Russland in London und boten am 7. Mai 1832 die griechische Krone dem bayerischen Prinzen Otto an. Am 8. August 1832 erkannte die griechische Nationalversammlung Otto als König an.

4. OTTOS KINDHEIT UND JUGEND (1815–1832)

Otto (Friedrich Ludwig), Prinz von Bayern, wurde am 1. Juni 1815 als zweiter Sohn des damaligen Kronprinzen Ludwig von Bayern und der Kronprinzessin Therese, geborene Prinzessin von Sachsen Hildburghausen, in Salzburg auf Schloss Mirabell geboren. Sein Vater Ludwig war seit 1811 Statthalter des Inn- und Salzach-Kreises, der dem jungen Königreich Bayern angegliedert war und zu dem Salzburg gehörte. Zur Zeit von Ottos Geburt weilte sein Vater nicht in Salzburg, da er mit der bayerischen Armee gegen Napoleon marschierte.

Napoleon war von Elba nach Frankreich zurückgekehrt und hatte den Wiener Kongress, der seit dem 18. September 1814 tagte und die Neuordnung Europas zum Ziel hatte, in große Aufregung versetzt.

Als mit dem Vertrag von München im April 1816 Salzburg wieder an Österreich fiel, zog die Familie des Kronprinzen nach Würzburg und nach der Thronbesteigung Ludwigs 1825 nach München.

Mit sechs Jahren begann die Erziehung des jungen Otto unter der Leitung von Georg von Oettl, dem späteren Bischof von Eichstätt. Er galt als moderner, liberaler und weltoffener Priester. Für Otto blieb er immer ein Vertrauter. Wohl auf Oettls Einfluss ist auch zurückzuführen, dass Otto zeitlebens der katholischen Kirche eng verbunden blieb. Über den Stundenplan für Otto sind wir gut informiert (aus: Bower/Bolitho 1997, S. 24):

7 bis 1/2 8	Vorbereitung zum Latein
1/2 8 bis 9	Latein alle Tage
9 bis 10	Montag, Mittwoch und Freytag Klavier
	Dienstag, Donnerstag, Samstag Reitstunden
10 bis 11	Religion mit Prinz Max, Selbstbeschäftigung
11 bis 12	Schreibstunde alle Tage
1/2 3 bis 1/2 4	französische Sprachstunde alle Tage
1/2 4 bis 1/2 5	Deutsche Sprache, Rechnen
1/2 5 bis 1/2 6	Vorbereitung für das Französisch und Nachholung

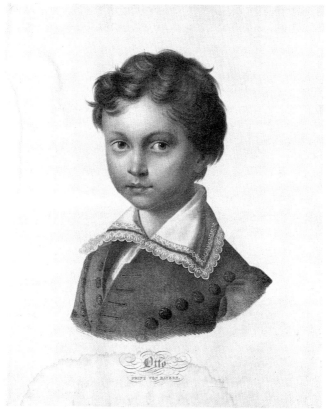

Otto Prinz von Bayern, Porträt im Alter von etwa sieben Jahren, Lithographie, um 1822, 52 × 42,5 cm

Aus dem Stundenplan ist nicht unbedingt abzuleiten, dass Ottos Erziehung der Vorbereitung auf ein geistliches Amt diente. Es handelte sich um die umfassende Ausbildung eines Prinzen, der in der Thronfolge an zweiter Stelle stand.

Auch die militärische Prägung des Prinzen begann früh. Bereits mit acht Jahren wurde Otto zum Oberstleutnant im 12. Regiment ernannt. Ottos Gesundheitszustand wird als labil beschrieben. Er hielt sich deshalb als 14-Jähriger 1829 zu einem

Kuraufenthalt in Livorno auf. 1830 war er abermals in Livorno und im Sommer 1831 weilte er zu einem Badeaufenthalt in Bad Doberan an der Ostsee. Unerwartet und überraschend kam für Otto im Sommer 1832 seine Berufung auf den griechischen Königsthron, auch wenn schon 1828 eine mögliche Kandidatur Ottos angesprochen worden war. (Kotsowilis 2007, S. 9ff) Nach der Ermordung des ersten griechischen Staatspräsidenten Ioannis Kapodistrias (1831) gab es für die Griechen keine Hoffnung mehr, aus den eigenen Reihen eine stabile Regierung zu bilden. So kam aus Griechenland der Wunsch nach Hilfe aus Europa, nach einem von den europäischen Großmächten gestützten Regenten für ihr Land. Nach langwierigen Verhandlungen der Großmächte Frankreich, England und Russland wurde auf der Londoner Konferenz vom 7. Mai 1832 Otto, dem zweiten Sohn des Königs Ludwig von Bayern, die Krone Griechenlands angetragen. Die diplomatischen Vorarbeiten waren durch Friedrich Thiersch geleistet worden. Der Text seines klugen und weitsichtigen Vorschlags, der zur Wahl Ottos zum König von Griechenland führte, lautete: »So müsste man unter den souveränen Familien einen jüngeren Sohn auswählen, dessen Jugend es gestattet, ihm noch eine seiner Bestimmung entsprechende Erziehung zu geben. Zugleich müsste das Herrscherhaus mächtig genug sein, um für Griechenland als Stütze zu dienen. […]

So trage ich keine Bedenken, das königliche Haus von Bayern als das geeigneteste und den Prinzen Otto, jüngeren Sohn seiner Majestät des Königs von Bayern, als denjenigen zu bezeichnen, auf welchen sich das Augenmerk richten muss, wenn man diese große Frage im Interesse Griechenlands sowie der Ordnung Europas entschieden zu sehen wünscht.« (Seidl 1981, S. 105) Am 8. August 1832 stimmte die griechische Nationalversammlung diesem Vorschlag der Londoner Konferenz einstimmig zu. Die Wahl Ottos zum König von Griechenland war für seinen Vater König Ludwig der Anlass, bei Josef Stieler das repräsentative Bild des jungen Königs Otto in Auftrag zu geben. Stielers Neffe Friedrich Dürck malte 1833 eine zweite Ausfertigung dieses Porträts, die Otto nach Griechenland begleitete. Sie befindet sich heute im Otto-König-von-Griechenland-Museum der Gemeinde Ottobrunn.

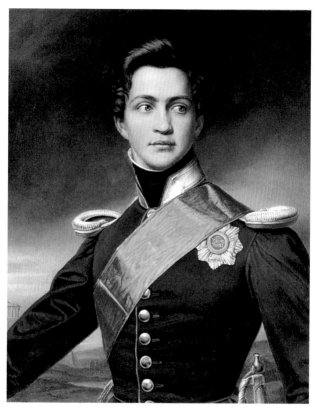

Otto König von Griechenland, Porträt von Friedrich Dürck, 1833, nach Josef Stieler 1832, Öl auf Leinwand, doubliert, 71,5 × 58,3 cm, rückseitig signiert: »Otto König v. Grichenland, copiert v. F. v. Dürk 1833«

Der erst 17-jährige designierte König wird in halber Figur mit seinen höchsten Rangabzeichen dargestellt: Er trägt die Uniform des königlich-bayerischen Infanterieleibregiments mit dem Stern des Sankt Georgs- und dem großen Band des Hubertus-Ordens. Er steht weit über einer tief liegenden, von Hügeln und Wasser durchzogenen Ebene einer griechischen Landschaft. Dass es sich um sein zukünftiges Herrschaftsgebiet handelt, verrät der Tempel auf der linken Bildseite unten: Es handelt sich um den Parthenon auf der Akropolis. (v. Hase-Schmundt 1995, S. 21ff)

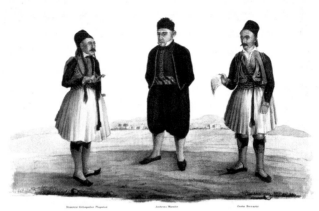

GRIECHISCHE DEPUTIRTE
welche im Monat October 1832 in München dem König Otto die Huldigung ihrer
Nation darbrachten.

»*Griechische Deputirte, welche im Monat Oktober 1832 in München dem
König Otto die Huldigung ihrer Nation darbrachten*«.
*Von links: Dimitri Koliopulos Plaputas, Andreas Miaulis, Costa Bozaris,
kolorierte Lithographie von Gustav Kraus, 1832, 23 × 32 cm*

Aus Griechenland kamen nach der Zustimmung der Natio-
nalversammlung zur Wahl Ottos im Oktober 1832 drei Abgeord-
nete nach München mit dem offiziellen Auftrag, Otto die Krone
Griechenlands anzutragen und dem jungen König zu huldigen.
Sie erschienen zur Begeisterung der Münchner in ihrer National-
tracht und wurden so von Gustav Kraus porträtiert: selbstbe-
wusst, frontal nebeneinander in einer angedeuteten Landschaft
mit Gebirge. Bozaris hält in seiner rechten Hand einen Brief.
 Ihretwegen wurde das Oktoberfest verschoben, damit sie
daran teilnehmen konnten. Sie berichteten darüber mit Datum
vom 20. Oktober 1832 nach Athen: »In den Nachmittagsstunden
erwiderten wir eine Einladung, an einem besonderen Fest teilzu-
nehmen, das jährlich am Achten dieses Monats stattfindet und
›Oktoberfest‹ genannt wird. Es wird auf einer ausgedehnten Flä-
che außerhalb der Stadt abgehalten. Das besagte Fest stellt eine
Nachahmung der Olympischen Spiele dar und die Veranstaltun-

Statuette des griechischen Admirals Andreas Vokos Miaulis, Johann Leeb, 1832, rückseitig bezeichnet: »Fecit Leeb M(ünchen) IV. Dec. MDCCCXXXII«, Gips, Höhe 60,5 cm; Leihgabe des Münchner Stadtmuseums

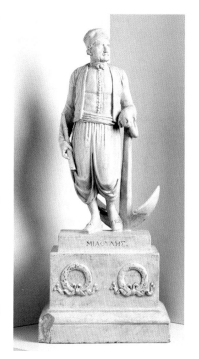

gen lassen sich auf das alte Griechenland zurück-führen«. (Ministry of Foreign Affairs, File 21/I/1832, zitiert nach Meletopoulos 1971, S. 84)

Besondere Aufmerksamkeit weckte der Admiral Andreas Miaulis, der Seeheld des griechischen Befreiungskampfes. August Lewald beschreibt ihn in seinem »Panorama von München« 1840, Band II:

»In der Mitte stand die interessanteste Person, der kühne, schlaue, greise Miaulis, jener verwegene Admiral, den die Gewässer alle kennen, welche die griechischen Inseln und die türkische Küste anspülen; der seit Jahren mit dem alten, wilden Elemente vertraut, sich selbst dessen Charakter aneignete, seinen Felsen Trotz, seinen Wellen Muth, seinen Stürmen List entgegensetzte, und so stets auf gutem Fuße mit jenen tückischen Gewässern blieb.« (S. 202f)

Johann Leeb (1790–1863) fertigte eine Statuette von Andreas Miaulis, angeregt von der exotischen Aura, die die Erscheinung des griechischen Freiheitskämpfers und Seehelden umgab. Sie ist datiert auf den 4. Dezember 1832. Zwei Tage später nahm Otto Abschied von München und trat seine Reise durch Bayern nach Griechenland an.

Da er mit seinen 17 Jahren noch nicht volljährig war, wurde er von einer Regentschaft begleitet, die bis zu seinem 20. Geburtstag am 1. Juni 1835 die Regierungsgeschäfte führen sollte.

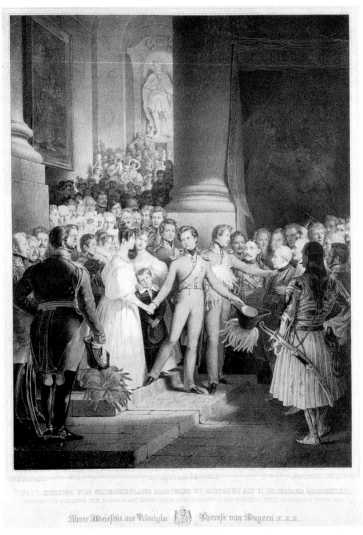

Abschied des Königs Otto von seiner Familie in der Münchner Residenz am 6. Dezember 1832, Lithographie von Gottlieb Bodmer, 1834, nach dem Ölgemälde von Philipp Foltz, Neue Pinakothek München, 72 × 50,4 cm

5. OTTOS REISE DURCH BAYERN NACH GRIECHENLAND

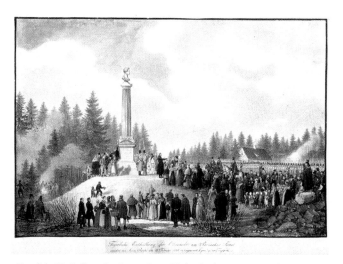

»Feyerliche Enthüllung der Ottosäule im Hechenkirchener Forst, errichtet von Anton Ripfel, den 13. Februar 1834 in Gegenwart der griechischen Truppen«, kolorierte Lithographie von Gustav Kraus, 1834, 23 × 34 cm

Nach dem feierlichen Abschied in der Münchner Residenz am Vormittag des 6. Dezember 1832 begleiteten die Eltern, König Ludwig und Königin Therese, ihren Sohn noch ein Stück des Weges. Mit im Gefolge waren zwei seiner Geschwister, sein Bruder Kronprinz Maximilian und seine Schwester Mathilde sowie die Mitglieder der Regentschaft und die drei Deputierten Griechenlands. An der Stelle, an der sich Vater und Sohn trennten, wurde 1834 die vom Münchner Steinmetz Anton Ripfel (1786–1850) errichtete Ottosäule feierlich enthüllt. Ripfel war zu dieser Zeit einer der führenden Baumeister in München. (Oelwein/Murken 2009, S. 13). So hatte er unter der Leitung von Leo von Klenze (1784–1864) mit an der Glyptothek gearbeitet. In dem Lobgedicht von Karoline Gruber zu deren Vollendung wird er zitiert:

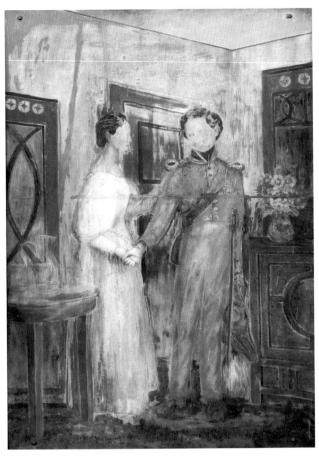

Ottos Abschied von seiner Mutter, Gemälde von Josef Hochwind an der Fassade des Duschl-Bräu am Marktplatz von Aibling, um 1850, ca. 200 × 150 cm

»Und heller denn im festen Erz und Stein,
Glänzt Ludwigs Namen an dem Strahlenschild.
Der ew'gen Glorie. Auch flimmern mild
Zwei Namen an des Schildes Seitenrand:
Die Künstler-Namen, die an Ludwigs güt'ger Hand
Erstrebt des Meisterlichen hohen Gipfel
Die ruhmgeschmückten Namen Klenze – Ripfel.«

Von seiner Mutter, die ihn auf dem weiteren Weg durch Bayern begleitete, verabschiedete sich Otto in Bad Aibling. Am Duschl-Bräu »Gasthof zur Post« auf dem Marktplatz in Bad Aibling ist dieses Ereignis in einem Gemälde des Aiblinger Malers Josef Hochwind festgehalten.

Im Sulzbacher Kalender für katholische Christen auf das Jahr 1851 ist die Trennungsszene von einem Zeitgenossen mit diesen Worten beschrieben:

»Abends 5 Uhr langten die hohen Reisenden in Aibling an, und nahmen im Gasthofe zur Post ein Abendmahl ein. Als die achte Stunde schlug – die schwere Abschiedsstunde – bestieg in feier-licher Wehmuth – voller Stille die Königliche Mutter mit dem jungen Könige und seinen beiden königlichen Geschwistern den Reise-wagen […] Doch nicht unter den Augen zahlreicher Zuschauer, sondern nur auf einsamer dunkler Stätte, und nur in der Mitte der Ihrigen wollte sie scheiden von dem theuren Sohne.

Sie befahl daher noch eine Strecke über Aibling hinaus bis zur Mangfallbrücke zu fahren, vor welcher sich ein zum Umkehren der Wagen geeigneter Wiesengrund ausbreitet. Diesen wählte die Königliche Mutter zum Scheidungs-Platze. Hier ertheilte Sie mit Tränen im Auge und mit zitternder Hand Ihrem geliebten Sohne den mütterlichen Segen. Hier drückte sie Ihn noch einmal zärtlich an ihr Herz zum schmerzlichen Abschiedskusse.

Otto'n kostete es einen harten Kampf, Sich von Ihr zu trennen. Wiederholt sprang Er noch an Ihren Wagen zurück, um Sie noch einmal zum Letztenmal zu umarmen. Der Kronprinz, der Ihn noch weiter bis Kufstein begleitete, mahnte Ihn, doch endlich zu kom-men. Mit dem Ausrufe: Lebe wohl, o Mutter! Mathilde, lebe wohl! sprang er sodann in seinen Wagen, und nun rollten die Wagen aus-einander. Schnell durchlief die Kunde, welche rührende Trennungs-szene an der Mangfallbrücke statt gefunden habe, Aiblings Be-völkerung. […] Man fasste den schönen Gedanken, daß die Erinne-rung an das Ereignis durch Errichtung eines Denkmals an der Abschiedsstätte für immerwährende Zeiten bewahrt werden sollte.«

An dieser Stelle wurde das Theresienmonument, entworfen von Friedrich Ziebland, das Denkmal der bayerischen Frauen zur Erinnerung an den Abschied errichtet und am 1. Juni 1835, Ottos

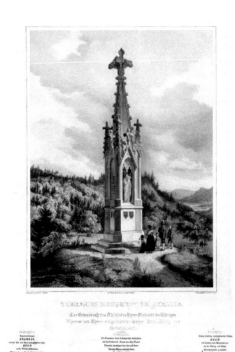

*Das Theresien-
monument bei
Aibling: »Zur
Erinnerung des
Abschieds Ihrer
Majestät, der
Königin Therese,
von ihrem viel
geliebten Sohn
Otto I., König
von Griechen-
land«, kolorierte
Lithographie von
Carl August
Lebschée, 1835,
53,5 × 37,5 cm*

20. Geburtstag, enthüllt. Die Madonnenstatue auf der Vorder-
seite des Monuments und die Wappen wurden von Johann
Baptist Stiglmaier gestaltet.

Nun ging die Reise am späten Abend in südlicher Richtung
durch das Inntal bis zur Grenze bei Kiefersfelden. Erschöpft von
den Strapazen des Tages schlief Otto beim Überschreiten der
Grenze. Im Sulzbacher Kalender 1841 heißt es dazu: »Das edle
Gemüth des Wittelsbachers aber konnte es nicht ertragen, so
ganz ohne Lebewohl vom theuern innig geliebten Vaterlande
zu scheiden – noch einmal mußte er seine Gauen schauen, noch
einmal sich laben an jenen weiß und blauen Farben der Grenz-
zeichen, die Jedem ein erqickender Anblick sind – er kehrte am
Morgen des 7. Dezember von Kufstein, wo er übernachtet hatte,
noch einmal bis an den Punkt der Grenzscheide zurück, be-
grüßte noch einmal tief bewegt den Boden des Landes, das ihn

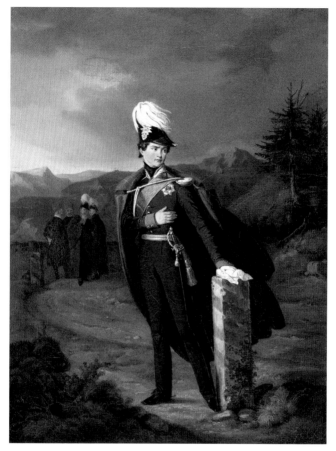

König Otto beim Verlassen seiner bayerischen Heimat am Grenzstein in Kiefers-
felden, Ölgemälde, signiert »J(ohann) C(onrad) Dorner, 1833«, 47 × 36,5 cm

bisher den Seinigen nannte – und schied endlich mit schwerem
Herzen, um dem erhabenen Beruf zu folgen, zu dem ihn die Vor-
sehung ausersehen hat.«

Diese Szene ist eindrucksvoll in dem Gemälde von Johann
Conrad Dorner (1804–1866) festgehalten. Am 1. Juni 1834, Ottos
19. Geburtstag, wurde an der besagten Stelle der Grundstein zur
Otto-Kapelle gelegt, die nach den Plänen von Josef Daniel Ohl-

müller errichtet wurde. Am 19. Juni 1836 wurde sie durch den Erzbischof von München und Freising, Lothar Anselm von Geb-sattel, geweiht.

Ottosäule, Theresienmonument und Ottokapelle verdanken ihre Entstehung privaten Initiativen. Dass ein gemeinsamer programmatischer Gedanke im Hintergrund stand, der wohl die Wünsche des Königs Ludwig berücksichtigte, ist offensichtlich.

»Der dorische Stil der Ottosäule war mit seinen Trophäen und Anleihen bei der klassischen Antike der gegebene Modus, um des Abschieds zweier Staatsoberhäupter voneinander zu ge-denken. Die Büste Ottos auf der dorischen Säule versinnbildlicht zugleich die Thronerhebung des bayerischen Prinzen ausgehend von der mit der dorischen Ordnung verbundenen Anspielung auf Griechenland.

Für das Theresienmonument wird im bewussten Gegensatz dazu der altdeutsche, gotische Stil gewählt. In Gestalt der Ma-donnenstatue tritt in der Sinngebung des Aiblinger Denkmals die christliche Bezugsebene in den Vordergrund. Der gegebene private Anlass wird zum Symbol erhoben. Die Trennung von Mutter und Sohn wird zugleich unter den Schutz der Patrona

Die Ottokapelle bei Kiefersfelden von der Fahrstraße aus gesehen, Aquarell von Philipp Wepperer nach der Lithographie von Gustav Kraus, 1837, 12,5 × 17,5 cm

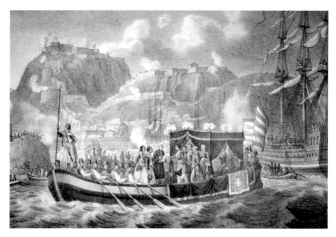

Die griechischen Deputierten huldigen Otto bei seiner Landung in Nauplia am 6. Februar 1833, Lithographie von Gustav Kraus, 1834, 23 × 34 cm

Bavariae gestellt – über der gekrönten Madonna ist das Wappen Bayerns angebracht.

In der Ottokapelle bei Kiefersfelden wird dieser Gedanke aufgegriffen. Der Abschied vom Vaterland ist zugleich der Abschied von seinen christlichen Traditionen. Auch hier war der altdeutsche Stil der angemessene Modus, der dieser Thematik gerecht wurde. Kaum zufällig ist auch die mit dem Patrozinium des hl. Otto von Bamberg verbundene gedankliche Anspielung: Dem heiligen Otto wurde bei seiner Christianisierung rücksichtsvolle Wahrung heidnischer Gebräuche nachgesagt. Dies konnte als willkommene Anspielung auf die den katholischen Otto in Griechenland erwartenden Aufgaben ausgelegt werden.« (Roettgen 1980, S. 35ff)

Ottos Reise ging von Kufstein und Kiefersfelden aus weiter über Innsbruck (7. Dezember, Hotel Goldener Adler) und Brixen (8. Dezember, Hotel Elefant) – in beiden Hotels erinnern Inschriften an die Übernachtungen – nach Rom, wo er Weihnachten verbrachte. Von Brindisi aus ging dann die Fahrt mit der englischen Fregatte »Madagaskar« nach Nauplia. Hier begrüßten ihn die griechischen Deputierten noch vor seiner Landung feierlich in dem Boot, in dem er an Land gerudert wurde.

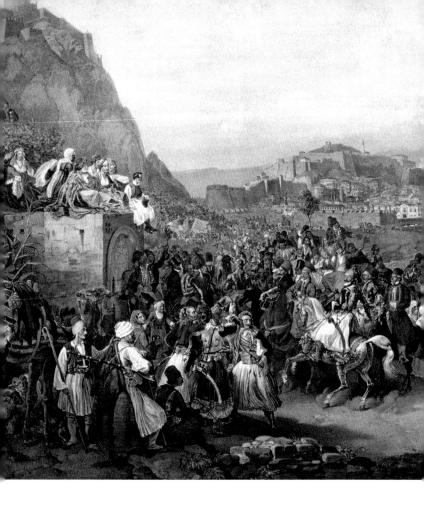

Die Stadt Nauplia mit ihrem Naturhafen liegt auf der Peloponnes-Halbinsel an der Küste des Golfes von Argos. Der Sage nach wurde sie in der Antike von Nauplios, dem Sohn des Poseidon, gegründet. Nach der Eroberung Konstantinopels 1453 kam sie unter osmanische Herrschaft. 1686 besetzten die Venezianer die Stadt, die sie »Napoli di Romania« nannten, 1715 wurde sie von den Türken zurückerobert.

6. NAUPLIA, DIE ERSTE HAUPTSTADT DES KÖNIGREICHS GRIECHENLAND UND DIE REGENTSCHAFT (1832–1835)

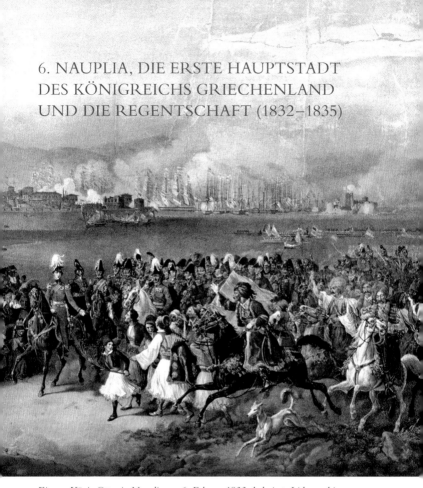

Einzug König Ottos in Nauplia am 6. Februar 1833, kolorierte Lithographie von Franz Hohe nach dem Ölbild von Peter von Hess, 1835, Neue Pinakothek München, 68 × 96 cm

Im griechischen Freiheitskampf spielte die Stadt eine wichtige Rolle. 1821 blockierte die Nationalheldin Bobolina mit ihren Schiffen den Hafen des besetzten Nauplia, im Dezember 1822 wurde die Stadt von den Türken übergeben. Am 30. April 1823 trat in Nauplia der erste »Kongress des hellenischen Volkes« zusammen. Bis zum Dezember 1834 blieb Nauplia Hauptstadt des neuen Griechenlands.

 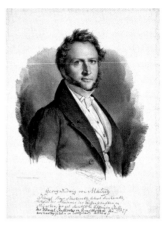

Joseph Ludwig Graf von Armansperg (1787–1853), Lithographie von Hanfstaengl 1833, 37 × 28 cm

Georg Ludwig von Maurer (1790–1872), Lithographie von Hanfstaengl 1833, 37 × 28 cm

Am 6. Februar 1833 war gemeinsam mit Otto die Bayerische Regentschaft, die für Otto bis zu seiner Volljährigkeit die Regierungsgeschäfte führen sollte, in Nauplia eingezogen.

Präsident der Regentschaft für das Königreich Griechenland war Joseph Ludwig Graf von Armansperg (1787–1853).

Nach der Thronbesteigung Ottos am 1. Juni 1835 wurde er Erzkanzler, jedoch 1837 entlassen und durch Ignaz von Rudhart (1790–1838) ersetzt. Dieser übernahm am 14. Februar 1837 das Amt des Ministerpräsidenten, trat aber schon am 20. Dezember 1837 wieder zurück. Er starb am 11. Mai 1838 auf der Rückreise in Triest und wurde dort bestattet.

Georg Ludwig von Maurer (1790–1872) lehrte als Professor an der Universität München, als er von König Ludwig 1832 in den Regentschaftsrat berufen wurde. Er begründete in Griechenland bis zu seiner Abberufung 1834 das griechische Rechtssystem. Zu seinen Reformen gehörte allerdings auch die Auflösung von vielen kleinen, oft nur von einzelnen Mönchen bewohnten Klöstern, was auf große Widerstände bei der Bevölkerung stieß. Differenzen mit Armansperg führten im Juni 1834 zu seiner Ablösung, ihm folgte Staatsrat Aegid von Kobell (1772–1847).

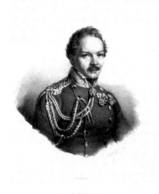

Carl Wilhelm Freiherr von Heideck (1788–1861), genannt Heidegger, Lithographie von Hanfstaengl 1833, 41 × 34 cm

Karl August (Ritter von) Abel (1788– 1859), Ausschnitt aus der Lithographie von Peter von Hess: Ottos Einzug in Nauplia 1833

Carl Wilhelm Freiherr von Heideck (1788–1861) war das einzige Mitglied der Regentschaft, das Griechenland und die dortigen Verhältnisse aus eigenem Erleben kannte. 1826 war er nach Griechenland gegangen und hatte im Auftrag Ludwigs I. als Militärberater die Aufgabe übernommen, die aufständigen Griechen zu unterstützen. Er verließ das Land 1828, als Anerkennung für seine Dienste erhielt er die griechische Staatsbürgerschaft. Neben seiner militärischen Laufbahn widmete er sich der Malerei. Heidecks Bilder, die alle auf eigener Anschauung beruhen, waren lebendige Zeugnisse von Land und Leuten. Sie ermöglichten den Zeitgenossen einen authentischen Blick auf Griechenland.

Karl August Ritter von Abel (1788–1859) war als Substitut, also Vertreter, der Regentschaft zugeteilt. Seine Hauptaufgabe war, eine Verwaltung in Griechenland aufzubauen. Dieser Aufbau mit der enormen Fülle einzelner Details führte zu einer schwerfälligen Bürokratisierung, einer der Gründe für die zunehmende Ablehnung der bayerischen Herrschaft durch die Griechen. 1834 wurde er auf Betreiben von Armansperg abgelöst. Ihm folgte Johann Baptist von Greiner (1781–1857).

Eine der ältesten authentischen Ansichten von Nauplia stammt von Vincenzo Maria Coronelli (1650–1718) und zeigt die Stadt mit ihren Häusern, den Moscheen und dem befestigten Hafen, der durch eine Kette von der kleinen befestigten Insel Burdzi zum Festland gesichert war. Die Ansicht zeigt Nauplia nach der Einnahme durch den venezianischen Dogen Francesco Morosini (1686). Vincenzo M. Coronelli war der führende Kartograph der Republik Venedig. Er gründete 1684 die »Accademia Geographica«, die erste geographische Gesellschaft der Welt.

Die Ansicht Nauplias von Alexander Graefner kann als das früheste Bild der Stadt gelten, das von einem Philhellenen im Rahmen des griechischen Freiheitskampfes gemalt wurde.

Dargestellt ist die charakteristische Silhouette der Stadt mit der Feste Palamidi, auf der eine Mosche sichtbar ist, sowie der eigentlichen Stadt mit dem Hafen und der Feste Burdzi. Die Szene mit den Schiffen im Hafen, dem einfahrenden größeren Segelboot und den schematisierten Häusern zeigt in einer naiven, im ganzen aber topographisch durchaus korrekten Wiedergabe, die schöne landschaftliche Situation von Nauplia.

Der Maler des Bildes, der bayerische Lieutenant Alexander Graefner aus Würzburg, gehörte zu jener Truppe, deren Auf-

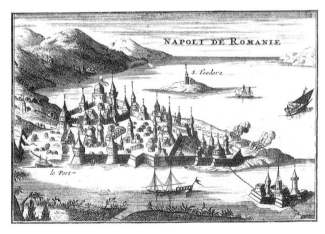

Ansicht von Napoli de Romania, Kupferstich von Vincenzo M. Coronelli, Venedig, 1686, 13,8 × 16 cm

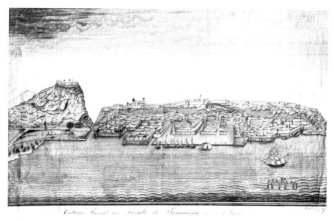

»Östliche Ansicht von Napoli di Romania, gezeichnet am 4. Juli 1824«,
aquarellierte Federzeichnung, bez. sig. »Alexander Graefner Lieut«,
32,5 × 56,5 cm

stellung nach der Versammlung von Vertretern deutscher
und schweizerischer Griechenvereine in Stuttgart vom 15. bis
17. September 1822 beschlossen worden war. Sie ist unter
dem Namen »Deutsche Legion« bekannt geworden.

In der Stärke von 115 Mann fuhr die »Deutsche Legion«
mit der »Scipio« am 22. November 1822 von Marseille ab und
landete am 6. Dezember in Hydra.

Graefner ging nach Nauplia, wo er am 24. Juli 1824 die An-
sicht der Stadt und des Hafens zeichnete. 1825 kehrte er in die
Heimat nach Würzburg zurück, wo er bis 1832 nachweisbar ist.

In der Nähe der Landungsstelle König Ottos und des bayeri-
schen Hilfskorps, in der heutigen Vorstadt Pronoia vor Nauplia,
ließ König Ludwig I. durch den Bildhauer Christian Siegel zum
Gedenken an die in Griechenland 1833/34 gestorbenen Bayern
ein Monument in Gestalt eines sterbenden Löwen aus dem
Felsen meißeln. Siegels Denkmal lehnt sich eng an jenen Löwen
in Luzern an, den Bertel Thorvaldsen zur Erinnerung an die 1792
im Kampf um die Tuilerien gefallenen 760 Soldaten der Schwei-
zergarde entworfen hatte.

In Nauplia steht auch das modernste Denkmal zur Erinne-
rung an Otto König von Griechenland: Die überlebensgroße

Denkmal für die in Griechenland gestorbenen Bayern,
Lithographie, um 1840

Bronzestatue des Königs in ganzer Figur wurde von dem Athener Bildhauer Nikolaos Dogoulis entworfen. Sie ist gestaltet nach dem 1898 von Nikiphoros Lytras (1832–1904) gemalten ganzfigurigen Porträt, das König Otto im Jahre 1841 als Gründer der Nationalbank von Griechenland darstellt.

Das Denkmal wurde am 19. November 1994 gemeinsam von dem Bürgermeister von Nauplia, Georgios Tsournos, und der Ottobrunner Bürgermeisterin, Prof. Dr. Sabine Kudera, enthüllt.

Einen Abguss des Entwurfs zum Denkmal in Bronze, mit dem Dogoulis den Wettbewerb zur Errichtung der Otto-Statue in Nauplia gewonnen hatte, schenkte er 1996 dem Ottobrunner Museum.

*Der Bildhauer
Nikolaos Dogoulis
mit dem Bozetto für
das Otto-Denkmal
in Nauplia in
seinem Atelier in
Athen 1996*

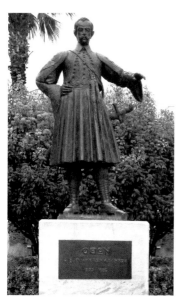

*Das Otto-König-von-Griechenland-
Denkmal in Nauplia, 1994*

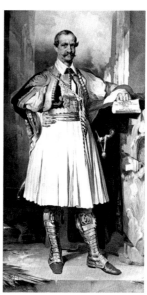

*König Otto in griechischer Tracht,
Gemälde von Nikiphoros Lytras,
1898/99*

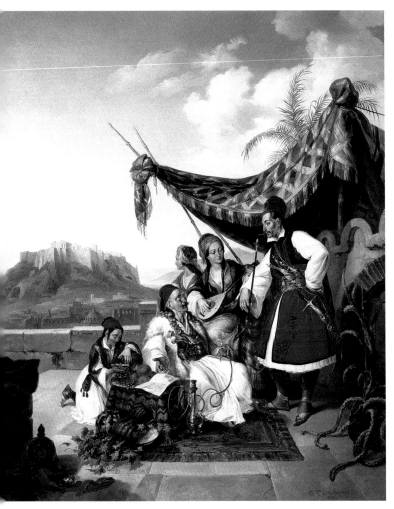

Ein griechischer Adeliger mit seiner Familie, Gemälde von Christian Perlberg, 1836, 72 × 60 cm

7. ATHEN UND GRIECHISCHES LEBEN

Von dem Glanz und der Macht des alten Athen, einer der Haupt-
städte der antiken Welt, war nach dem Untergang des Römi-
schen Reiches fast nichts mehr geblieben. Die Stadt war im
Mittelalter bedeutungslos geworden. Abwechselnd war sie unter
byzantinischer, fränkischer, venezianischer und zuletzt – seit
1456 – türkischer Herrschaft. Die Türken hatten im Parthenon
eine Moschee errichtet. Bei der Belagerung durch die Venezianer
1687 unter Morosini war hier Munition und Pulver gelagert, das
beim Beschuss der Akropolis explodierte und den bis dahin
weitgehend unversehrten Parthenon schwer beschädigte.

1834 wurde die Hauptstadt des neuen Griechenlands nach
Athen verlegt. Mit der Restaurierung der Akropolis durch Klenze,
dem Entwurf eines Stadtplans und dem Neubau von Schloss,
Universität, Akademie und Nationalbibliothek wurden die ersten
städtebaulichen Akzente der Neuzeit in Griechenland gesetzt.
(Papageorgiou-Venetas 2002, S. 277ff)

»Es waren vor allem dänische Architekten, die einen Archi-
tekturstil geschaffen haben, der der neuen Hauptstadt gerecht
wurde und ihr ein charakteristisches Gepräge gab. Entscheidend
ist dabei die enge Anlehnung an die antiken Vorbilder, die in
manchen Fällen penibel kopiert wurden. Auf diese Weise sind
Bauten entstanden, die in ihrem Maßstab und auch in ihrer Qua-
lität einzigartig im Architekturschaffen des 19. Jahrhundert da-
stehen und eine besondere Form des Klassizismus repräsentie-
ren, die nur in Griechenland zu finden ist. Athen hat somit Bau-
ten vorzuweisen, die in Europa keine Parallelen haben«. (Kienast
2014, S. 54)

Otto residierte zunächst im Haus der Familie Evtaxias, dem
heutigen »Museum der Stadt Athen«. 1843 konnte er das von
Friedrich von Gärtner erbaute neue Schloss beziehen, das seine
Residenz blieb, bis er Griechenland 1862 verließ. Heute ist das
Gebäude der Sitz des Parlaments von Griechenland.

Die Hoffnung auf Frieden und den Aufbau des jungen Staa-
tes durch den jungen König Otto spiegelt das Gemälde von
Johann Georg Christian Perlberg (1807–1884) wider. Er malte die
Familie eines griechischen Adeligen auf einer Terrasse in Athen,

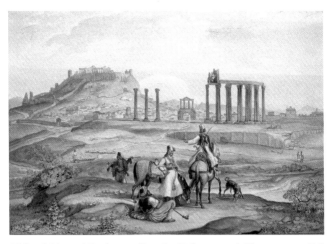

Blick auf Athen mit Parthenon, Akropolis, Hadrianstor und Olympieion vom Tal des Ilissos aus, Aquarell von Johann Michael Wittmer, 1833, 23,5 × 33,5 cm

die Akropolis ist im Hintergrund zu sehen. Alle Familienmitglieder sind in kostbarer Tracht gekleidet. Der ältere und der jüngere Mann schauen auf eine Zeitung, die den griechischen Titel »O soter« (= »Der Retter«) trägt. (von Hase-Schmudt 2002, S. 36)

Im Mai 1833 war Kronprinz Maximilian, Ottos älterer Bruder, nach Griechenland gereist, um seinen Bruder König Otto in Nauplia zu besuchen. In seinem Gefolge war der aus Murnau stammende Johann Michael Wittmer (1802–1880), der an der Münchner Akademie unter Peter Cornelius studiert hatte und an der Ausmalung der Glyptothek beteiligt war. Für seine Athen-Ansicht, die auch während dieser Reise entstand, aquarellierte Wittmer Athen von Westen aus. So konnte er die Stadt, in der noch keine Neubauten entstanden waren, die auf ihre Funktion als künftige Hauptstadt hinwiesen, am besten darstellen: Er erfasste die wichtigsten antiken Bauten in einer Panorama-Ansicht.

Das Flussbett des Ilissos konnte den humanistisch gebildeten Besucher an das klassische Athen und Platons »Phaedros« erinnern: Unter einer Platane am Ufer des Ilissos lassen sich Sokrates und Phaedros nieder zu ihrem Dialog über Rethorik, Philosophie und Erotik.

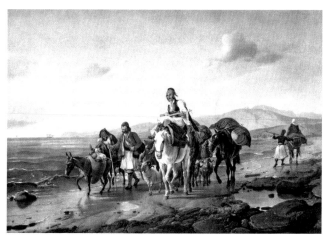

*Griechische Landleute am Strande des Meeres, kolorierte Lithographie von
Peter von Hess, 1838; nach dem Gemälde in der Neuen Pinakothek München,
46,8 × 66,5 cm*

Peter von Hess (1792–1871) ging im Auftrag Ludwigs I. mit
Otto nach Griechenland und nahm als Augenzeuge an den fest-
lichen Ereignissen teil. Er malte die beiden großformatigen
Ölbilder vom Einzug Ottos in Nauplia am 6. Februar 1833 und
dem Empfang des Königs in Athen am 23. Mai 1833. Mit dem
Bild »Griechische Landleute am Strande des Meeres« schuf Hess
seine erste unpolitische Darstellung aus dem Alltagsleben der
Griechen.

»Entlang des Strandes reitet im Vordergrund genau in der
Bildmitte ein Laute spielender Jüngling. Links wandert neben
einer reitenden Frau ein Bauer mit Lasteseln, rechts weiter hin-
ten führt ein Diener ein bepacktes Pferd, dazwischen laufen Wid-
der. Im Hintergrund erstreckt sich das von Bergen begrenzte
Meer fast über die gesamte Bildbreite.

Die Koloristik des Gemäldes ist also ganz auf die reich nuan-
cierten Farben der Landschaft auf Blau, Beige-Braun und Weiß
beschränkt. Auch auf dieser Reduzierung der Farbigkeit beruht
die ruhige ausgeglichene Wirkung des Bildes. Der Gesang des
schönen Laute spielenden Jünglings trägt wesentlich zu der lyri-
schen Stimmung des Bildes bei.« (Reinhardt 1977, S. 332).

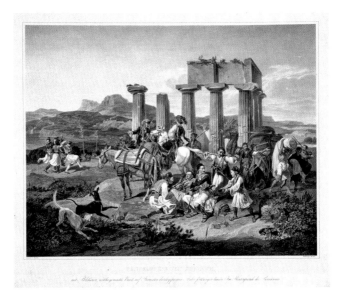

Pallikaren vor dem Tempel von Korinth, kolorierte Lithographie von F. Hohe, 1830, für den Münchner Kunstverein, 46 × 56 cm; nach dem Gemälde von Carl Wilhelm von Heideck, 1828

Auch das Gemälde von Heideck stellt die fröhliche und entspannte Situation nach dem erfolgreichen Abschluss des Freiheitskampfes dar. Vor der Ruine des dorischen Apollontempels (550 v. Chr.) lagern die Pallikaren in ihrer typischen Tracht. Im Hintergrund ragt die Burg von Akrokorinth auf. Die Griechen rauchen, diskutieren, feiern und tanzen. Die ganze Atmosphäre ist friedlich und freundlich. Folkloristische Elemente zeigen, wie man sich die Griechen vorstellt. Die Ansicht eines der berühmtesten dorischen Tempel und die Darstellung der besonnten Landschaft fügen sich zu einem Bild zusammen, das den Vorstellungen des Mitteleuropäers von Griechenland damals genauso wie dem Bild heutiger Touristen entspricht.

Heideck war ein vorzüglicher Maler und hatte seine Zeit in Griechenland zu intensiven Studien genutzt. Nach seiner Rückkehr nach Bayern 1835 fand er die Zeit, Vorzeichnungen und Aquarelle in Ölbilder umzusetzen.

In das Jahr 1838 fällt die Vollendung eines Hauptwerkes: »Heideck malt die Ruine einer bei Athen gelegenen Kirche, die in der heißen Sonne des frühen Nachmittags zum Rastplatz für einen Maultiertreiber, Schafe und Hunde wird. Erst bei genauem Bildstudium ertastet das Auge die zahlreichen liebevollen Details. Auf Grund der Ortsbeschreibung ist die Standortbestimmung der Kirchenruine auch heute ohne weiteres möglich. Aber es wäre nicht Heideck, wenn nicht doch noch etwas über die Topographie hinaus in dem Bild zu finden wäre! Es ist die Kirchenruine: Teilweise auf antiken Spolien gebaut, verweist sie auf Antike und Christentum zugleich. Als Ruine verweist sie aber auch auf den offensichtlichen Verlust ihrer Funktion als Gotteshaus.« (von Hase-Schmundt 2002, S. 35)

Im Auftrag König Ludwigs bereisten der Maler Carl Rottmann (1797–1850) und der Architekt und Zeichner Ludwig Lange (1808–1868) im Jahre 1835 Griechenland. Es war Ludwigs Absicht, in einem Griechenland-Zyklus in den Münchner Hofgartenarkaden die Bilder der Landschaft des jungen Königreiches zu zeigen, zur Zierde und zur Bildung des dort flanierenden Publikums.

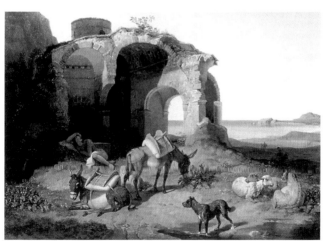

Die Kirche von Ambeloky bei Athen, Gemälde von Carl Wilhelm von Heideck, Öl auf Holz, signiert C. v. Hdk fec 3/1838, 37,5 × 48,5 cm

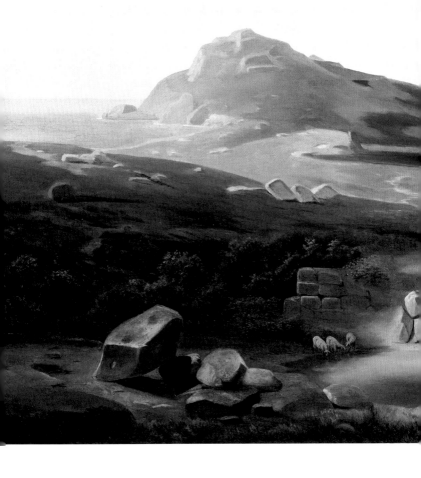

Alle Stationen waren von König Ludwig vorgegeben. In sengender Hitze und unter widrigen Bedingungen reisten die Maler von Ort zu Ort, dem Zauber der Landschaft verfallen. Als eine der letzten Stationen erreichten Rottmann und Lange die Insel Delos, dem unter Poseidons Schutz stehenden Geburtsort des Gottes Apoll und seiner Zwillingsschwester der Göttin Artemis.

Vor allem die Attribute des Lichtgottes Apoll finden sich in Rottmanns Darstellung eines bei Sonnenaufgang erwachenden Hirtenpaares und dessen Herde. »Apoll ist Gott der Viehzucht. Schafe und Ziegen stehen unter seinem besonderen Schutz. Antike Fragmente in der Landschaft platziert, gemahnen den Be-

Delos im Morgenlicht, Kopie von A. Bredl nach dem Gemälde von Carl Rottmann, um 1870, signiert A. Bredl, 88 × 124 cm

trachter an das Leben auf der Insel in der Antike – sie bilden das Bindeglied zwischen mythischer Zeit mit der Geburt des Gottes und der Neuzeit, in der ein Maler auf Befehl seines Königs die Insel in verschiedenen Skizzen porträtiert. Dem Landschaftsmaler wird es möglich, das Geschehene zu abstrahieren. Mit Hilfe antiker Symbole projiziert er das mythische und historische Geschehen in die von ihm vorgefundene geographische Situation. Der seit Bestehen der Insel unveränderte gleißende Sonnenaufgang verwandelt die Insel in einen geistigen Raum, eine Vision von Mythos, Geschichte und Gegenwart.«
(von Hase-Schmundt 2002, S. 37)

8. OTTOS REGIERUNGSZEIT ALS KÖNIG IN ATHEN (1835–1862) – EHE MIT AMALIE (HEIRAT 1836)

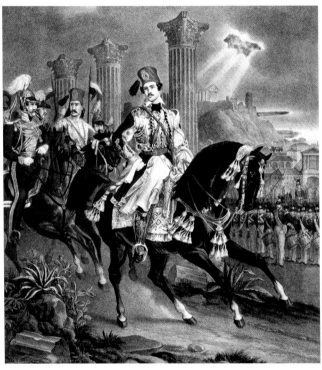

Otto König von Griechenland, kolorierte Lithographie von Gustav Kraus, 1839, 53 × 44 cm – Der junge König reitet in griechischer Nationaltracht mit Gefolge. Ein griechischer Ulanoffizier und ein Begleiter in griechischer Nationaltracht vor der Silhouette Athens. Rechts hinten präsentiert griechische Infanterie mit Tambouren vor der Akropolis in Athen.

Am 1. Juni 1835 (dem 20. Mai nach dem in Griechenland gültigen Gregorianischen Kalender), seinem 20. Geburtstag löste Otto die Regentschaft ab und trat als regierender König »von Gottes Gnaden« sein Amt an. In seiner Proklamation erklärt er die Ziele seiner Regierung:

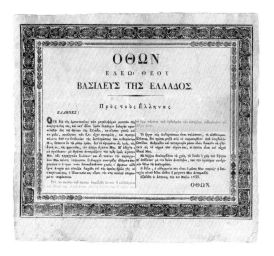

Otto

Von Gottes Gnaden

König von Griechenland

An die Griechen

Griechen!

Getragen vom Vertrauen der edelmütigen Mittler Eurer Unabhängigkeit und durch eigene freie Wahl auf dem Thron Griechenlands gelangt, Eltern und Vaterland und alles, was mir lieb und wert war, hinter mir lassend, ferner auch angespornt von dem Eifer, meine Pflichten zu erfüllen, bin ich in Eure Mitte geeilt, um Euch all mein Sinnen und Trachten zu widmen und Euch meiner ganzen Liebe zu versichern. Ihr habt mich mit Jubelschall empfangen und meine Liebe zu Euch mit Liebe vergolten. Ich befahl Euch: Seid einig! Und alle haben meinem Befehl gehorcht. Die Anarchie ist zerschmettert. Den Gesetzen trotzende Anschläge einiger weniger wurden zerstreut, ohne auch nur eine Spur zu hinterlassen. Ruhe und Ordnung haben in Eurem schönen Lande Einzug gehalten. Eure Familien und Euer Hab und Gut erfreuen sich des lange entbehrten Schutzes. [...] Mutig nehme ich die Pflichten auf mich, die mir die Hand des Allerhöchsten auferlegt hat. Mit Gottes Vorsehung und mit Eurem Beistand gedenke ich sie zu erfüllen.

Euer Ruhm und Euer Wohlstand sind mein einziges Ziel. Sollte es mir gelingen, dies zu erreichen, so wäre das mein schönster Lohn.

Gegeben zu Athen am 20. Mai 1835 Otto

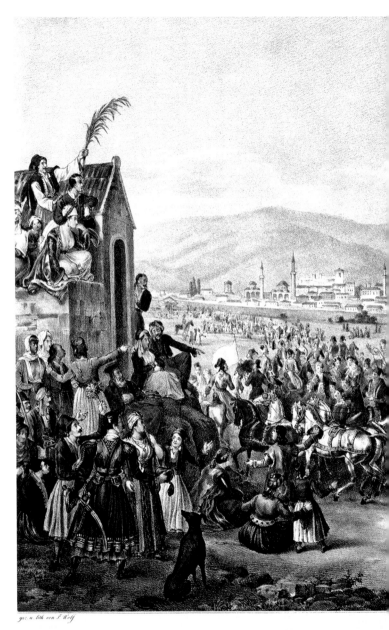

gez. u. lith. von F. Wolf

EINZUG J.J. M.M. DES KÖNIGS OTTO
in Athen a.

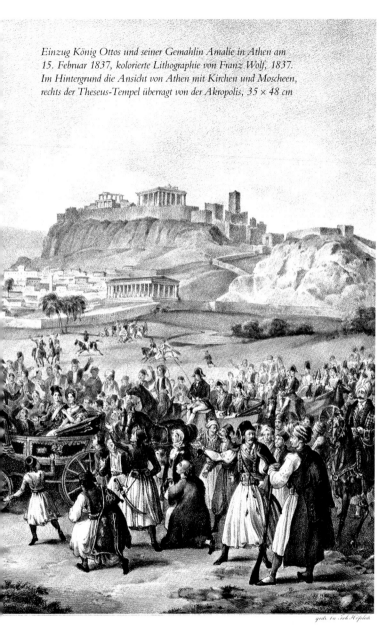

Einzug König Ottos und seiner Gemahlin Amalie in Athen am
15. Februar 1837, kolorierte Lithographie von Franz Wolf, 1837.
Im Hintergrund die Ansicht von Athen mit Kirchen und Moscheen,
rechts der Theseus-Tempel überragt von der Akropolis, 35 × 48 cm

gedr. bei Joh. Höfelich

DESSEN ERLAUCHTEN GEMAHLIN

Februar 1837

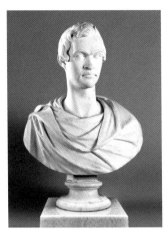 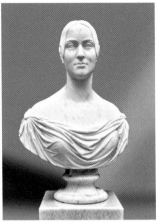

Otto König von Griechenland,
Porträtbüste, Heinrich Max Imhof,
Marmor, signiert: Imhof fec. Athen
1838 sculp. Roma 1840 (Original),
Höhe 68 cm

Amalie Königin von Griechenland,
Porträtbüste, Abguss nach dem Original
in Oldenburg, Heinrich Max Imhof,
signiert: Imhof fec. Athen 1838 sculp.
Roma 1840, Höhe 66 cm

1836 weilte Otto auf Brautschau in Deutschland. Am 22. November heiratete er die 18-jährige Prinzessin Amalie von Oldenburg. In einer prächtigen Kutsche, umjubelt von Griechen, zog das junge Paar am 15. Februar 1837 in seine Hauptstadt ein.

Zu den Planungen der Einrichtungen für eine umfassende Bildung gehörte die Gründung einer Universität und das Konzept einer Kunstakademie. Hier war als einer der leitenden Künstler der Schweizer Bildhauer Heinrich Max Imhof (1795–1869) berufen worden, der Athen aber bald wieder verließ. Seine Marmorbüsten von König Otto und Königin Amalie aus dem Jahr 1838 geben uns ein gutes Bild von der äußeren Erscheinung des Königspaares. (siehe dazu Raff 2014)

Im Sommer des Jahres 1849 unternahm Amalie eine dreimonatige Reise in ihre Heimatstadt Oldenburg, um ihren Vater, den Großherzog Paul Friedrich August von Oldenburg, zu besuchen. Während dieses Aufenthaltes entstand das Porträt von Amalie in griechischer Landestracht. Der Düsseldorfer Maler Friedrich Becker (1808–1860) versetzt die griechische Königin »in eine aus

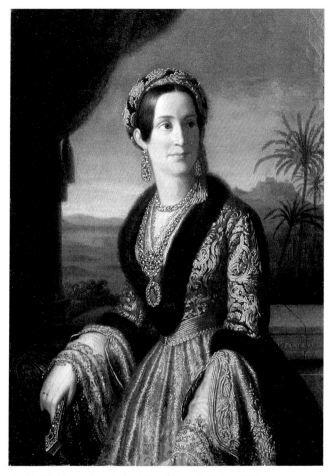

Amalie Königin von Griechenland, Gemälde von F. Becker, 1849,
signiert und datiert unten rechts »F. Becker 1849«, 51,5 × 36 cm

Säule, Balustrade und Draperie gebildete Szenerie. Der deut-
liche Hinweis auf die Akropolis im Hintergrund sowie die Natio-
naltracht als königliches Ornat formulieren ausdrücklich das
Bekenntnis Amalies zu den ihr und ihrem Gemahl auferlegten
großen Aufgaben als Könige von Griechenland.« (von Hase-
Schmundt 1995, S. 83)

Die Verfassung

Zunehmende innenpolitische Schwierigkeiten entstanden, weil sich die Griechen vor allem beim Zugang zu den Staatsämtern gegenüber den Bayern benachteiligt fühlten. Dazu kam, dass Otto Griechenland ohne Verfassung als König »von Gottes Gnaden« regierte. Dies alles führte dazu, dass es am 3. September 1843 in Athen zu einer unblutigen Revolution kam, in deren Folge Otto der Einführung einer Verfassung zustimmte.

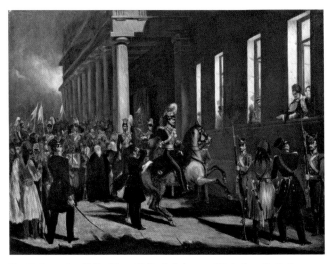

Der 3. September 1843. Oberst Kallergis fordert von König Otto die Verfassung. Im Fenster des Schlosses von Athen stehen Otto und die Königin Amalie. Kolorierte Lithographie nach dem Gemälde von H. Martens, 1847

Die Verfassung sah vor, dass alle wesentlichen Ämter in der Regierung jetzt von Griechen besetzt wurden und dass die bayerischen Truppen sämtlich nach Bayern heimkehrten. Daran wird in Bayern auch heute noch erinnert.

Das Bild zeigt, wie General Dimitrios Kallergis, der das Königliche Schloss umstellt hat, mit seinem Pferd vor dem König paradiert. Otto verspricht den Griechen ihre Verfassung und übergibt in der Nacht zum 3. September dem Obersten Kallergis einen Aufruf:

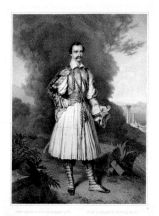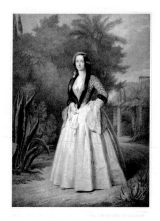

Otto König von Griechenland und Amalie Königin von Griechenland, Lithographien von Franz Hanfstaengl,1853/54, 65,5 × 49 cm, nach verschollenen Gemälden von Ernst Wilhelm Rietschel

»Griechen! Euer Wunsch wurde erhört und so werde ich morgen früh den Minister- und Staatsrat zu einer Versammlung einberufen, um sie davon zu verständigen, so wie die Botschafter der drei Freundschaftsmächte, die die Verträge über die Restitution Griechenlands unterschrieben haben. Ihr kennt meine innige Liebe zum Volk so wie meine Bemühungen und meine Bestrebungen für dessen Glückseligkeit und Fortschritt, für die ich meine Jugendjahre und meine Gesundheit opferte. Ich befehlige Euch also, Ruhe zu bewahren und auf meine Bemühungen und meine Liebe zum Volk zu vertrauen, für das ich bereit bin, sogar mein Leben zu geben.« Otto

In den Jahren 1853/54 hielt sich Ernst Wilhelm Rietschel (1824–1860) in Athen auf und verfertigte die ganzfigurigen Bildnisse der Königin Amalie und des Königs Otto von Griechenland. Das Schicksal der beiden großformatigen Ölbilder ist ungeklärt. Populär sind die Lithographien nach diesen Originalen: König Otto im griechischen Nationalkostüm steht vor den Fragmenten einer kannelierten Säule; das Bild Amalies, die ebenfalls in Nationaltracht dargestellt ist, gibt den Blick frei auf eine Pergola im Schlossgarten und auf die Akropolis im Hintergrund.

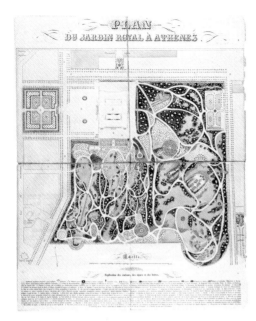

Plan du jardin royal à Athènes, gezeichneter und aquarellierter Plan des heutigen Nationalgartens hinter dem Parlamentsgebäude in Athen, Maßstab 1:1000, 56 × 45 cm

Der Schlossgarten, der heutige Nationalgarten im Herzen von Athen, ist der erste seiner Art und noch heute die wichtigste Schöpfung der Gartenkunst in Griechenland.

Der Gartenplan stammt offensichtlich aus der Hand des bedeutenden französischen Gartenarchitekten François Louis Bareaud. In seiner ausführlichen Legende sind mehr als 70 Eintragungen aller gestalteten Bestandteile des Gartens mit französischen Fachausdrücken der Gartengestaltung erläutert und können mit entsprechenden Zeichen auf dem Plan identifiziert werden. Sein historischer Wert liegt darin, dass er der einzig erhaltene Planentwurf aus der Entstehungszeit des Gartens ist. (Speckner I 2008) Königin Amalie, von der die Ideen für den Garten stammten, gab genau diesen Plan ihrem Bruder Peter mit, als dieser im Frühjahr 1851 Athen besuchte. Er sollte ihn ihrem Vater in Oldenburg zeigen. Amalie schrieb: »Ich gebe Peter den Plan des Gartens mit, den kannst Du Dir von ihm replizieren lassen.«

Otto, häufig begleitet von Amalie, reiste regelmäßig in alle Teile seines Reiches. Dieses Engagement des Königspaares ist

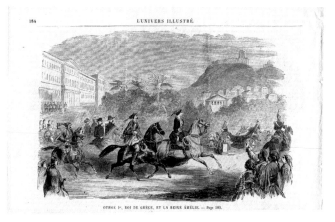

Ausritt von Otto und Amalie in Athen, im Hintergrund links das Königliche Schloss, kolorierter Holzschnitt aus L'UNIVERS ILLUSTRÉ, 6.Oktober 1854

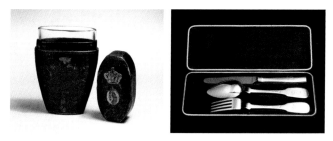

Reisetrinkglas König Ottos, Glas im Lederfutteral, Höhe 11 cm, und Besteck mit dem königlichen Monogramm. Utensilien, die Otto auf seinen Reisen durch das Land begleiteten

erstaunlich und beeindruckend, da praktisch keinerlei Infrastruktur im Land vorhanden war. Straßen und Unterkünfte gab es so gut wie gar nicht. Im »Handbuch für Reisende in Griechenland« (Neigebaur und Aldenhoven 1842, S. 9) heißt es dazu: »Die Reise in Griechenland ist für andere Europäer wie eine große Landpartie zu betrachten, zu der man die meisten Bedürfnisse mitnehmen muss und auf der es geraten ist, sich so einfach und praktisch wie möglich einzurichten.«

Außenpolitik

Wie sehr König Otto durch die Großmächte und die politische Situation in Europa von Anfang an die Hände gebunden waren, zeigt beispielhaft ein Brief Metternichs vom 31. Juli 1837 an den Großherzog August von Oldenburg, den Schwiegervater König Ottos. Metternich sieht die Interessen Österreichs in Griechenland bedroht:

»Griechenland kann, wenn dessen Regierung den rechten Weg einzuschlagen versteht, sich nur mittelst der strengsten Fürsorge für dessen innere Verhältnisse und der gänzlichsten Vermeidung politischer Complikationen, eine bessere Zukunft sichern. Politick hat der neue Staat keine zu machen, ohne sich zu schaden, denn nur der Staat kann welche mit Succeß verfolgen, welcher sich Ansehen zu sichern vermag, und Ansehen ist nur die Folge einer gediegenen Kraft.

Metternich, Königswarth 31. July 1837«

13 Jahre später sah die außenpolitische Situation nicht besser aus: Honoré Daumier zeichnete in einer Karikatur die Situation Ottos zwischen England und Russland.

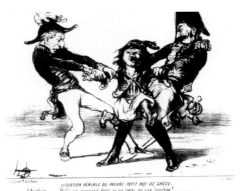

Situation pénible du pauvre petit roi de Grèce, Lithographie von Honoré Daumier, 1850, 26 × 35 cm

Der Krimkrieg 1853–1856

Der Krimkrieg war der bedeutungsvollste Krieg in Europa zwischen dem Wiener Kongress 1815 und dem Ausbruch des Ersten Weltkriegs 1914. Er begann als Krieg zwischen Russland, das den Zugang zum Bosporus erobern wollte, und dem Osmanischen

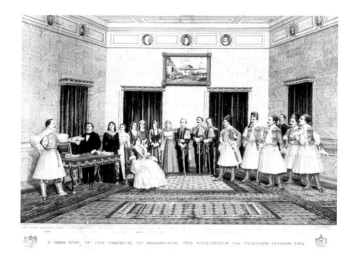

König Otto entsendet seine Adjutanten zur Befreiung der Griechen im Osmanischen Reich, Farblithographie, 1854, 50 × 60 cm

Reich. Nach dem Eingreifen von England und Frankreich, später auch des Königreichs Sardinien, auf Seiten des Osmanischen Reiches, endete er 1856 mit der Niederlage Russlands. Für die Griechen im Osmanischen Reich hatte der Ausbruch des Krimkriegs das Signal für neue Aufstandsbewegungen im osmanisch beherrschten Epirus, in Thessalien und Mazedonien gegeben.

In dem Glauben, dass die Stunde der Erfüllung aller nationalen Sehnsüchte, der »Megali Idea« gekommen sei, eilten zahlreiche Freiwillige aus dem »freien Königreich« – darunter auch Offiziere der königlichen griechischen Streitkräfte – den Aufständischen zu Hilfe. Auch Otto glaubte, dass nun an der Seite Russlands die Möglichkeit gekommen sei, die noch unter osmanischer Herrschaft stehenden Teile in das Königreich Griechenland, das nur ein Drittel des heutigen Griechenlands umfasste, einzugliedern. Mit diesen Hoffnungen verabschiedete Otto, gemeinsam mit Amalie, seine Adjutanten, ehemalige »Waffenführer« des Freiheitskampfes. Doch die Niederlage Russlands ließ all diese Hoffnungen scheitern. Zusätzlich kam Griechenland unter diplomatischen Druck von Seiten Großbritanniens und Frankreichs. Die beiden Mächte verhängten eine Seeblockade über Griechen-

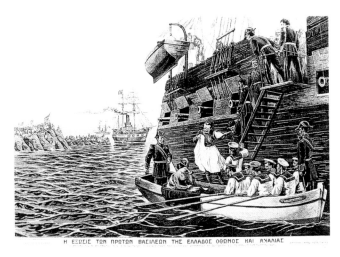

Η ΕΞΩΣΙΣ ΤΩΝ ΠΡΩΤΩΝ ΒΑΣΙΛΕΩΝ ΤΗΣ ΕΛΛΑΔΟΣ ΟΘΩΝΟΣ ΚΑΙ ΑΜΑΛΙΑΣ

Der Abschied des Königspaars von Griechenland, Lithographie, 1862, 29 × 42 cm

land, die die Wirtschaft schwer schädigte, und sie besetzten bis 1857 den Hafen von Piräus. Damit erzwangen sie eine förmliche Neutralitätserklärung König Ottos und die Abberufung des griechischen Militärs, das auf der Seite der Aufständischen gekämpft hatte. Dieser außenpolitische Misserfolg, der für Otto mit der Niederlage Russlands im Krimkrieg verbunden war, ließ sein Ansehen nachhaltig sinken. Auch signalisierte England, dass es einen Anschluss der Ionischen Inseln, die unter englischem Protektorat standen, an das griechische Mutterland zulassen würde, wenn sich die griechische Politik gegen Otto wenden würde.

Dazu kam, dass die Ehe von Otto und Amalie kinderlos blieb und sich so der ersehnte Thronfolger, der dann auch den orthodoxen Glauben angenommen hätte, nicht einstellte.

Das alles führte dazu, dass es während einer Reise des Königspaares im Oktober 1862 durch die Peloponnes-Halbinsel in verschiedenen Provinzen des Landes zu Aufstandsbewegungen kam. Otto und Amalie verließen am 23. Oktober 1862 Griechenland ohne formell abzudanken. Aus seiner am gleichen Tag verfassten Abschiedsproklamation spricht seine Liebe zu Griechenland, die ihn dazu bewog, nicht mit Gewalt und möglicherweise Blutvergießen um sein Amt zu kämpfen.

Übersetzung des griechischen Abschiedstextes:

> »Griechen!
> In der Überzeugung, dass nach den letzten traurigen Ereignissen in einigen Landesteilen und insbesondere in der Hauptstadt mein Verbleib in Griechenland seinen Bewohnern blutige und schwer zu beendende Verwicklungen bringen würde, habe ich beschlossen, aus dem Lande fortzugehen, das ich lieben gelernt habe und weiter herzlich liebe und für dessen Wohlergehen ich mich dreißig Jahre lang beharrlich eingesetzt habe. Fern jeglichen Geltungsstrebens hatte ich nichts anderes als die wohlverstandenen Interessen Griechenlands im Auge, wobei ich mit allen Kräften Eure materielle und geistige Entfaltung ermutigt habe und darum bemüht war, allen Gerechtigkeit widerfahren zu lassen. Soweit es jene betrifft, die sich politisch gegen mich vergingen, habe ich in reichem Maße Versöhnlichkeit bezeigt. Wenn ich mich jetzt in das Vaterland meiner Geburt begebe, gelten meine Gedanken tief betrübt den Schrecken, die mein geliebtes Griechenland als Folge dieser neuen Phase der Dinge allem Anschein nach heimsuchen werden. Ich hoffe aber, dass Gott der Barmherzige Euer Schicksal allzeit zum Guten lenkt.«

Otto

Salamis, 12. Oktober 1862 (= 23. Oktober [greg])

Als Nachfolger Ottos zog am 30. Oktober 1863 der 17-jährige Prinz Wilhelm aus dem Hause Schleswig-Holstein-Sonderburg-Glücksburg als König Georg I. in Athen ein. 1864 konnte sich die Republik der Ionischen Inseln mit Griechenland vereinigen.

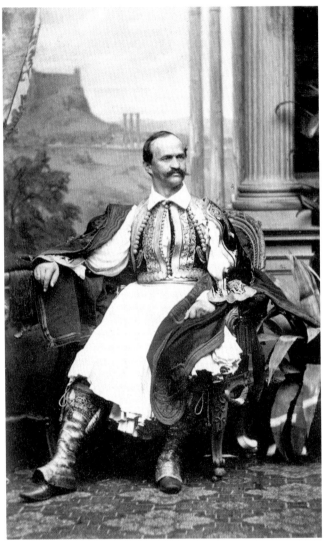

König Otto von Griechenland, Photographie von Joseph Albert, München, um 1865, Visitkarte, original Albuminabzug, 9 × 5,5 cm

9. OTTO UND AMALIE IN BAMBERG (1863–1867/75)

Nach ihrer Rückkehr nach Bayern residierten Otto und Amalie in der Neuen Residenz in Bamberg. Sie blieben Griechenland weiterhin eng verbunden. Aus Athen hatte sie ein Hofstaat begleitet, griechische Tracht wurde getragen und zeitweise nur griechisch gesprochen. Hofbälle und Diplomatenjagden spielten eine wichtige Rolle.

Von Amalie kam der Gedanke, das fränkische Bamberg ähnele ihrem geliebten Griechenland: Wenn sie aus den Fenstern ihres Appartements blickte, sah sie gegenüber die Bauten auf dem Michelsberg und nannte sie »meine Akropolis«.

Otto blieb auch von Bamberg aus an allen politischen Vorgängen in Griechenland weiterhin beteiligt. Er hatte die Hoffnung, eines Tages nach Griechenland zurückkehren zu können, nie aufgegeben. Noch einmal unterstützte er die Griechen materiell: »1866 griff Otto noch einmal tief in die Tasche. Als er von seinem ehemaligen Adjutanten Spiridon Karaiskakis vom Aufstand gegen die Türkenherrschaft hörte, bat er König Ludwig II., den kretischen Aufständischen 100 000 Gulden zu überweisen – seine gesamte Jahresapanage aus der königlichen Schatulle«. (Eichholz 1995, S. 210)

Im gleichen Jahr 1866 schenkte Otto dem britischen Diplomaten Alfred Guthrie Graham Bonar einen silbernen Sturzbecher in Form eines Setters. Er trägt die Inschrift: »Erinnerung an die Jagden in München 1866«. 150 Jahre später schenkte dessen Nachkomme Andrew Graham Bonar, der in Athen wohnt und ebenfalls als Diplomat wirkte, den Sturzbecher dem König-Otto-Museum. Der Becher ist mit der Punze EW signiert, er ist ein Werk des Münchner Silberschmieds Eduard Wollenweber, dem späteren königlichen Hofsilbermeister, der auch noch für König Ludwig II. tätig war. Aus dem Becher, der nur umgestürzt abgestellt werden konnte, wurde bei der Jagd »Zielwasser« getrunken. Der an den heiligen Hubertus, den Schutzpatron der Jagd erinnernde, mit dem König-Otto-Emblem geschmückte Hubertuslöffel diente dem gleichen Zweck.

*Silberner Sturzbecher
in Form eines Setterkopfes,
Höhe 12 cm und »Hubertus-
löffel«, Länge 18,5 cm,
signiert mit dem königlichen
Monogramm und datiert
»1. Juni 1867«*

Nach einem Besuch von Otto und Amalie in Oldenburg er-
krankte Otto Anfang Juli 1867 an Schüttelfrost und Fieber. Seine
Krankheitsgeschichte ist mit erstaunlicher Offenheit im »Ärzt-
lichen Intelligenzblatt« vom 1. August 1867 wiedergegeben:
»Der König hatte nach einer Cour zu Marienbad einige Wochen
in Oldenburg verlebt und war über Bremen, wo die Masern herr-
schen sollten, am 7. Juli nach Bamberg zurückgekehrt. Schon
in den ersten Tagen fühlte sich S.E. Majestät unwohl. Am 17. Juli
war Schnupfen und Fieber aufgetreten […] Es zeigte sich ein
Ausschlag, der sich über das ganze Gesicht mit Röthung der
Augen verbreitete und für Masern erklärt wurde. Am 26. Juli
Morgens nahm der König wieder etwas zu sich, erkannte seine
Umgebung, sprach aber nur wenige Worte.« Nachmittags starb
der König. Die Aufbahrung erfolgte in griechischer Tracht, an
seiner Totenbahre wurden griechische Wappenschilder aufge-
stellt.

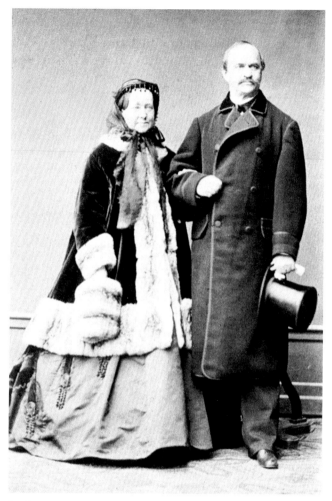

*Das Königspaar Otto und Amalie von Griechenland, Photographie
von Joseph Albert, München, 2. März 1867, Visitkarte 9 × 5,5 cm*

*Die Aufnahme zeigt das griechische Königspaar in bürgerlicher Kleidung. Sie ist
deshalb bemerkenswert, da Otto und Amalie sonst in Bamberg, wo sie seit ihrer
Rückkehr aus Griechenland lebten, die griechische Hofhaltung beibehielten und
die griechische Landestracht trugen.*

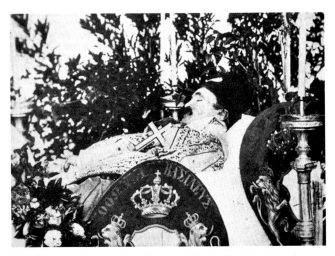

Die öffentliche Aufbahrung König Ottos in griechischer Tracht in der Bamberger Residenz am 28. Juli 1867, zwei Tage nach seinem Tod

Wie tief der Wittelsbacher in seinem griechischen Traum verhaftet war, zeigt der Bericht über seine letzten Stunden. Amalie war an seiner Seite. In seinen Fieberphantasien flüsterte er ihr zu. »Sorge Dich nicht, Amalie. Ich liege nicht im Sterben. Und wenn es doch der Fall sein sollte, dann bitte ziehe mir griechische Kleidung an und stelle mir mein griechisches Galaschwert ans Totenbett.«

Aus den Händen des Hofkaplans, des Geistlichen Rats Arneth, empfing er die Sterbesakramente. Als der Geistliche aus den Evangelien vorlas, flüsterte der sterbende König wiederum: »Lesen Sie es auf Griechisch, bitte, auf Griechisch.« Seine letzten Worte waren: »Griechenland, mein Griechenland, mein liebes Griechenland.« (Eichholz 1995, S. 211)

Am Abend des 26. Juli 1867 verkündigte die Totenglocke des Bamberger Doms, dass Otto gestorben war. Der Bamberger Krankenhausarzt Dr. Joseph Berr, der ans Sterbebett gerufen worden war, erhielt für seinen Rettungsversuch den Ritterorden I. Klasse vom bayerischen König. Amalie schenkte ihm eine goldene Taschenuhr aus Ottos Besitz. In die Deckel der Uhr sind

Das originale Wappenschild
von der Aufbahrung König
Ottos von Griechenland,
73 × 55,5 cm

das Porträt von König Otto von Griechenland in der Uniform
der Evzonen und die Akropolis eingraviert. Die Uhr blieb bis
1929 im Besitz der Familie Berr und kam über deren Erben ins
Museum (Eichholz, Vortrag Ottobrunn 1991). Sie wird dort als
kostbares Erinnerungsstück an die bayerisch-griechische Zeit
in der Schatzkamer aufbewahrt (s. S. 94). Nach Ottos Tod führte
Amalie das Hofleben in der gewohnten Etikette, aber in schlich-
terer Form weiter. »Das Adressbuch der Stadt Bamberg vom
Jahr 1868 nennt 23 Personen als zum Hofstaat gehörig, an erster
Stelle den Oberhofmeister Philipp Freiherr von Würtzburg«.
(Eichholz 2002, S. 177)

Doch im ganzen ließ Amalies Lebenskraft und -mut nach.
Anton Schuster schreibt in seiner Chronik »Der Königlich-griechi-
sche Hof zu Bamberg« 1893: »Zum Seelenschmerz und zur un-
erlöschlichen Trauer gesellte sich bald auch körperliches Leiden,
die Gicht. Die Königin, die bislang so kühn und so gern im Sattel
gesessen, mußte ihrem Lieblingssport, dem Reiten entsagen
[…] Gegen Mai 1875 zog sich Amalie eine Lungenentzündung
zu […], kurz nach der Mittagsstunde des 20. Mai, gefasst und
gottergeben entschlummerte die Hochedle, tief betrauert von
allen, die ihr im Leben jemals nahe traten.«

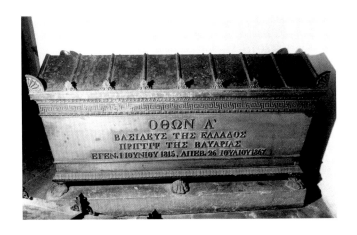

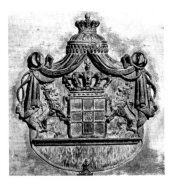

*Der Sarkophag von Otto
in der Gruft der Münchner
Theatinerkirche.
Der Sarkophag Ottos trägt in
griechischer Sprache die Inschrift:*

*Otto I.
König von Griechenland
Prinz von Bayern
geboren 1. Juni 1815,
gestorben 26. Juli 1867*

Auf der Stirnseite findet sich, umgeben von einem hermelin-
gefütterten, königlich gekrönten Purpurmantel, das griechische
Majestätswappen, gehalten von zwei gekrönten, einwärts
blickenden Löwen.

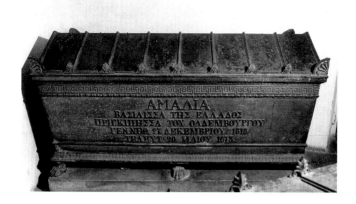

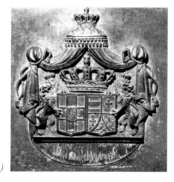

*Der Sarkophag von Amalie
in der Gruft der Münchner
Theatinerkirche.
Der Sarkophag Amalies trägt in
griechischer Sprache die Inschrift:*

*Amalia
Königin von Griechenland
Prinzessin von Oldenburg
geboren 27. Dezember 1818
gestorben 20. Mai 1875
(Das richtige Geburtsdatum
Amalias ist der 21. [!] Dez. 1818.)*

Die Stirnseite trägt das vereinte griechische und das oldenbur-
gische Staatswappen, gehalten von zwei auswärts blickenden
Löwen. Das oldenburgische Wappen ist geviertelt mit einer ein-
gepfropften Spitze und zeigt die Balken für die Grafschaft Olden-
burg, das schwebende Kreuz für die Grafschaft Delmenhorst,
das schwebende Kreuz mit Bischofsmütze für das Fürstentum
Lübeck, das quadratische Muster für das Fürstentum Birkenfeld
und in der Spitze den gekrönten Löwen für die Herrschaft Jever.

Tafelsilber König Ottos von Griechenland, 1833, von links:

Eierbecher, Silber gegossen und getrieben, innen vergoldet, graviert, Höhe 6,8 cm.
Gravur: gekrönte Initialen »O«, gefußter unten gerundeter Becher. Die Marke
unterhalb des Randes trägt die Initialen »BM« (Bartholomäus Maierhofer) und
das Münchner Kindl.

Milch- und Heißwasserkännchen, getrieben, gelötet, innen vergoldet, graviert,
Höhe 11,8 cm. Gravur: gekrönte Initiale »O«, gebauchter Gefäßkörper mit weit
nach vorn gezogenem geschwungenen Ausgussrand, geschwungenem Elfenbein-
henkel in Silberhülse montiert

Rahmkännchen, Silber getrieben, gelötet, innen vergoldet, graviert, Höhe 5,5 cm.
Gravur: gekrönte Initiale »O«

Senftöpfchen mit zugehörigem Löffel, kugeliger Gefäßkörper auf drei Stand-
füßen, graviert, Höhe 9 cm. Gravur: gekrönte Initiale »O«

10. SCHATZKAMMER: GOLD UND SILBER, ORDEN UND PORZELLAN AUS DER ZEIT OTTOS

Nach dem Tod der Königin Amalie in Bamberg am 20. Mai 1875 ging der gesamte Besitz des griechischen Königspaares an Ottos jüngeren Bruder, Adalbert Prinz von Bayern, über.

Über dessen Nachkommen gelangten wesentliche Stücke daraus unmittelbar an das Otto-König-von-Griechenland-Museum der Gemeinde Ottobrunn und werden hier in einer »Schatzkammer« bewahrt und ausgestellt.

Hier sind ebenfalls die wichtigsten Münzen der griechischen Währung des Königreichs Griechenland unter Otto zu sehen, die ersten Briefmarken sowie Orden und Ehrenzeichen.

Ein besonders eindrucksvolles Ausstellungsstück stellt die »Urkunde der allerhöchsten Genehmigung des Verzichts seiner Königlichen Hoheit, des Prinzen Ludwig von Bayern, auf das Recht der Succession in die Krone Griechenlands« vom 10. Dezember 1867 dar. (s. S. 92f)

Otto hatte, als er Griechenland am 23. Oktober 1862 verlassen hatte, nicht abgedankt. Sein Nachfolger auf dem griechischen Thron wäre formal sein Neffe Ludwig, der spätere König Ludwig III. von Bayern, gewesen. Mit dieser Urkunde wurde der Verzicht auf die Krone Griechenlands für alle Rechtsnachfolger Ottos endgültig.

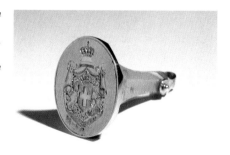

Petschaft König Ottos von Griechenland, Gold und Chalcedon, Höhe 4,5 cm, goldene Siegelfläche mit fein graviertem königlichen Hauswappen.
Das Griffstück aus gemasertem Chalcedon achteckig verjüngt geschliffen, den Abschluss bildet eine goldene Ringöse.

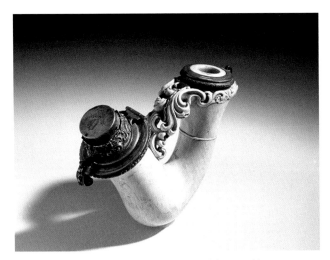

*Meerschaumpfeifenkopf aus dem Bestand der königlichen Rauchkammer,
Länge 10,5 cm, glatte polierte Oberfläche, die Stielaufnahme mit geschnitzter
floraler Zier. Silberne dekorierte Montierung, die runde Deckelpartie mit
dem gravierten königlichen Namenszug »O«*

*Persönliches Streichholzetui des
Königs, Lapislazuli und vergolde-
tes Kupferblech, Länge 5,5 cm.
Halbrund gefertigtes Behältnis,
eine der beidseitig gefassten Lapis-
lazuliflächen mit feingeschnitte-
nem gekrönten Namenszug. Der
Deckel mit Schnappmechanismus
und eingesetzter Reibefläche*

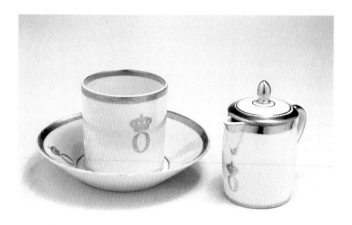

Tasse mit Untertasse und Rahmkännchen mit Monogramm König Ottos von Griechenland, Manufaktur Nymphenburg um 1833, Hartporzellan mit Golddekor. Die zylindrische Tasse mit kleinem Henkel und vergoldetem Mundrand trägt vorne auf der Außenwand die goldene Initiale »O« unter der Königskrone und im Boden ist das Nymphenburger Rautenschild eingepresst. Höhe 6,4 cm. Das Rahmkännchen trägt vorne auf der Außenwand das Monogramm des Königs wie auf der Tasse und im Boden eingepresst das Nymphenburger Rautenschild. Höhe 8,6 cm

Cameo mit dem Portrait des Königs Otto von Griechenland, Muschelkalk um 1845, 5,1 × 4,1 cm. Das Schmuckstück stammt aus der Familie von Ioannis Kolettis (1773–1847). Kolettis, ursprünglich Arzt, war einer der bedeutendsten griechischen Politiker während des Freiheitskampfes. Er hatte 1832 die Wahl König Ottos verkündet (s. S. 31). Nach dem Erlass der Verfassung 1843 war er von 1844 bis zu seinem Tod Ministerpräsident von Griechenland. Er war der griechische Politiker, dem Otto besonders vertraute.

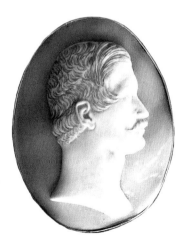

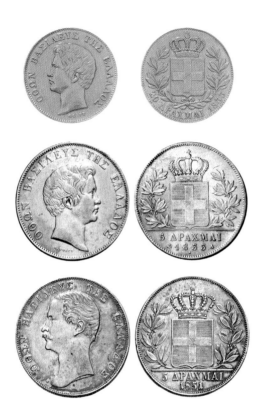

Das griechische Münzsystem

20-Drachmen-Stück 1833, Gold, Gewicht 5,8 Gramm, ⌀ 21 mm, mit dem jugendlichen Porträt des 18-jährigen Otto, Rückseite: Wertbezeichnung unter dem gekrönten griechischen Wappen mit dem bayerischen Rautenschild in der Mitte

5-Drachmen-Stück 1833, Silber, Gewicht 22,5 Gramm, ⌀ 38 mm.
Die Vorderseite zeigt das jugendliche Porträt des 18-jährigen Otto 1833. Unter der Büste die Signatur des Münzmeisters K. Vogt, Rückseite: das gekrönte griechische Wappen mit dem bayerischen Rautenschild in der Mitte. Die Münze wurde 1833 in München und Paris, danach bis 1845 in Athen geprägt.

5-Drachmen-Stück 1851, Silber, Gewicht 22,5 Gramm, ⌀ 38 mm.
Die Vorderseite zeigt die Büste des 36-jährigen Otto. Abguss nach dem Original in der Staatlichen Münzsammlung München

Brief, frankiert mit den ersten griechischen Briefmarken im Werte von 150 Lepta, von Athen 17. Februar 1862 (Julianischer Kalender) nach Triest, Ankunft 6. März 1862 (Gregorianischer Kalender)
Die Marken von links: 80 Lepta karmin und 10 Lepta orange: Österreichische Schiffsgebühr; 40 Lepta mauve: Griechische Inlandsgebühr und 20 Lepta blau: Innerstädtische Gebühr Triest.

Anlässlich des 150-jährigen Jubiläums der ersten griechischen Briefmarken hat die Post der Hellenischen Republik 2011 Sondermarken mit den Abbildungen der Hermes-Köpfe von 1861 herausgegeben.

Die ersten Briefmarken in Griechenland wurden am 1. Oktober 1861 ausgegeben. Sie waren von der Druckerei Ernest Meyer in Paris gedruckt worden. Die Entwürfe stammten von dem berühmten französischen Graveur Albert Désiré Barré, dem Sohn von Jacques-Jean Barré, der 1849 die ersten Briefmarken von Frankreich entworfen hatte.

Albert Barré folgte dem Design seines Vaters, der auf den ersten französischen Briefmarken das Haupt der Göttin Ceres dargestellt hatte. Das zentrale Bild des Gottes Hermes auf den griechischen Briefmarken gilt als Meisterwerk der Graphik. Die Pariser Ausgaben der griechischen Hermes-Marken stellen ein herausragendes Beispiel der Gestaltung von Briefmarken jener Zeit dar.

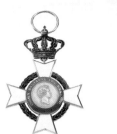
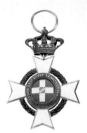

Königlicher Erlöserorden, gestiftet am 22. Mai 1833, 12 × 7,5 cm. Das golden umrandete, weiß emaillierte Kreuz trägt auf der Vorderseite ein goldenes Medaillon mit der geprägten Büste König Ottos, in einem blau emaillierten Kreis mit der griechischen Schrift in Gold »Otto König von Griechenland« und einem grün emaillierten Kranz aus Eichen- und Lorbeerblättern. Die Rückseite trägt in blau emailliertem Medaillon das weiße Kreuz mit dem bayerischen Rautenschild und der Umschrift »Herr Deine rechte Hand tut große Wunder (Exodus XV, X)«

Kreuz für die Teilnahme am Unabhängigkeitskrieg 1821–1829, gestiftet am 1. Juni 1834, Ø 3 cm. Der Orden trägt auf der Vorderseite in der Mitte über zwei gekreuzten Schwertern die Königskrone und die Inschrift »Otto König von Griechenland«, auf der Rückseite in der Mitte das bayerische Rautenschild und die Inschrift »Den heldenhaften Verteidigern des Vaterlandes«.

Kreuz des bayerischen Freiwilligencorps, gestiftet am 26. Mai 1837, Ø 3,2 cm. Auf der Vorderseite mit der griechischen Inschrift »Otto König von Griechenland«, auf der Rückseite mit der Inschrift »Den Freiwilligen aus Bayern«

Zwei Porzellanteller mit einer Ansicht des Max-Joseph-Platzes in München und einer Ansicht der Ottokapelle in Kiefersfelden. Manufaktur Nymphenburg, Hartporzellan mit bunter und goldener Aufglasurmalerei, rückseitig in schwarzer Laufschrift, datiert und bezeichnet »Max-Joseph-Platz in München / gemalt von Schramm München 1847« bzw. «Ottokapelle bei Kiefersfelden / gemalt von Schramm München 1847«, eingeprägtes Nymphenburger Rautenschild, Ø 23 cm

Die beiden Teller stammen aus einer Serie, die offensichtlich nach einem diplomatischen Konflikt 1847 der Versöhnung dienen sollte: Der türkische Gesandte am Hof Ottos, Konstantin Musurus, fühlte sich nach einer Rüge König Ottos derartig brüskiert, dass er nach dem Austausch mehrerer diplomatischer Noten auf Geheiß des Sultans Griechenland verließ. Es kam zum Abbruch der diplomatischen Beziehungen und zu einer Blockade der griechischen Handelsmarine.

Bemerkenswert ist, dass die Teller das königlich-bayerische Staatswappen tragen, jedoch nicht am oberen Tellerrand, sondern in einem Medaillon unten. Das obere Medaillon ist dem türkischen Halbmond mit Stern vorbehalten. »Die Anbringung beider Wappen auf einem Teller, sowie die Anordnung oben und unten legen die Vermutung nahe, dass es sich bei den Tellern um ein Geschenk des Bayerischen Hofs an den Türkischen Sultan handelte. Sie stellten einen Beitrag Bayerns zum Zweck der Versöhnung mit der Pforte dar.« (Hantschmann 1995, S. 104ff)

*Prachtlibell mit blauem Samteinband und weißen und blauen Verschlussbändern
aus Seide, 36,5 × 25 cm*

Rechte Seite:
*Urkunde der Allerhöchsten Genehmigung des Verzichtes seiner königlichen Hoheit
des Prinzen Ludwig von Bayern auf das Recht der Succession in die Krone von
Griechenland, gegeben zu Hohenschwangau den 10. Dezember 1867, eigenhändig
signiert von König Ludwig II. Die Urkunde trägt das geprägte papierene königliche
Siegel mit anhängender Kordel und ist von Fürst Hohenlohe und Generalsekretär
Dr. Prestel gegengezeichnet. (Rumschöttel 1995, S. 231ff)*

*Taschenuhr aus dem Besitz König Ottos von Griechenland. Hersteller Constant
Othenin Girard, Genf, um 1850. Goldenes Gehäuse, Gravur im Sprungdeckel:
Porträt von König Otto in griechischer Uniform, im Rückdeckel: Ansicht der
Akropolis. Amalie schenkte die Uhr nach Ottos Tod dem Arzt Dr. Joseph Berr,
der ihn behandelt hatte. Über dessen Nachkommen gelangte sie ins Museum.*

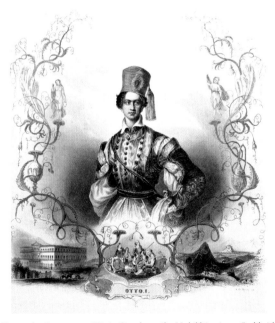

*Die Gravur des Porträts von König Otto hatte ihr Vorbild in einem Stahlstich
des Engländers Albert Henry Payne (1812–1902), 27 × 20 cm. Payne war seit
1838 in Leipzig tätig und gründete dort die englische Kunstanstalt.*

11. ERINNERUNGEN AN DIE BAYERISCH-GRIECHISCHE ZEIT

Das Wirken Ottos und Amalies in Griechenland spiegelt sich auch in Darstellungen der griechischen und bayerischen Volks- kunst wider. Die ausgestellte Auswahl vermag dem Betrachter auch heute noch einen direkten Zugang zu den damaligen bayerisch-griechischen Beziehungen zu vermitteln.

In Griechenland wurde Trachtenschmuck mit den Münz- Porträts Ottos hochgeschätzt. Das Königspaar fand vielfach Ein- gang in die naive Malerei. In Bayern zierte man Tabakspfeifen und Kartenspiele mit griechischen Szenen oder Darstellungen Ottos. Gestickte Handarbeiten oder Hinterglasmalereien bildeten Otto und Amalie ab. Musikalische Gelegenheitskompositionen und Lieder haben die Bayern in Griechenland als Thema. Auf Votivbildern wurde der Dank an die glückliche Heimkehr aus Griechenland nach Bayern ausgedrückt.

Neugegründete Badeorte rechneten es sich zur Ehre an, Ottos Namen führen zu dürfen. Sie heißen auch heute noch so, wie etwa König Otto-Bad, ein Ortsteil von Wiesau in der Oberpfalz, mit den Quellen »König Otto-Sprudel« und »Neue Otto-Quelle«.

Ansicht des König Otto-Bades bei Wiesau/Oberpfalz, um 1900

*Spielkarten mit Szenen aus dem griechischen Freiheitskampf, dem Marsch
der bayerischen Soldaten, Porträts griechischer Freiheitskämpfer und bayerischer
Soldaten in Uniform. Kartenspiel mit insgesamt 36 Karten, kolorierte Kupfer-
stiche, 1834. Faksimile nach dem Original im Münchner Stadtmuseum.
Auf dem Eichel-Ass ist die Ottosäule dargestellt.
Solche Kartenspiele waren damals eine beliebte und bewährte Methode,
um Ereignisse der Zeitgeschichte den Bürgern vertraut zu machen.*

Porzellanpfeifenkopf mit Pfeifenschaft aus Haselnussholz, König Otto von Griechenland, begleitet von bayerischen und griechischen Offizieren, auf einem Ausritt in Griechenland. Manufaktur Nymphenburg, 1835, Höhe 14 cm, nach einer Lithographie von Gustav Kraus

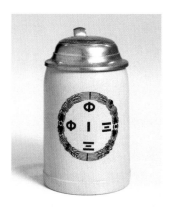

*Bierkrug der Brauerei Fix, hergestellt in Föhr im Westerwald von der Firma
Marzi und Remi, um 1930, Höhe 15,8 cm, ⌀ 9,3 cm; rechts kleines Bierglas
der Brauerei Fix, Höhe 11,8 cm, ⌀ 7 cm, bis 1980 in Gebrauch*

Die Bierbrauerei Fix, die auch heute wieder in Griechenland
Bier braut, wurde von Johann Georg Fix (1831–1895) 1854 ge-
gründet. (Dass Fix ursprünglich Fuchs geheißen habe und der
Name in Griechenland in Fix geändert sei, ist immer wieder
falsch überliefert worden und stimmt nicht.) Zunächst stand
die Brauerei in Iraklion, damals eine kleine Ortschaft am Rande
Athens. Die Familie Fix stammte aus Edelbach, unweit von Alze-
nau in Unterfranken. Der Vater von Johann Georg, Johann Adam
Fix, war 1834 mit König Otto nach Griechenland gekommen, er
hatte zunächst als Bergmann gearbeitet.

1863 siedelte Johann Georg Fix dann samt Familie und Bier-
betrieb nach Athen über und baute ab 1864 in Kolonaki seine
Brauerei auf. Ihre wirtschaftliche Entwicklung war so gut, dass
sie bereits in den folgenden Jahren etwa 300 000 Hektoliter Bier
produzierte. (Speckner H. 2015, S. 19)

Zwar wurde die Brauerei Fix 1972 von der zu Heinecken
gehörenden »Athenian Brewerie« übernommen, der Name Fix
ist aber bis heute erhalten geblieben. »Fix Hellas Bier« wird in
Griechenland wieder gebraut und auch in Deutschland ist Fix-
Bier wieder zu haben.

Aktuelle Weine der Weinkelterei Achaia-Clauss, gegründet 1854 in Patras

Die erste moderne Weinkelterei in Griechenland wurde von Gustav Clauss (1825–1908) gegründet. Er stammte aus Seltmans, einem kleinen Weiler, der heute zu Weitenau im Oberallgäu gehört. Clauss war um 1850 nach Griechenland gekommen. 1854 hatte er unweit von Patras 60 Hektar Land gekauft und begann, hier Wein anzubauen. Zunächst arbeitete er nur für den Eigenbedarf, schon bald baute er die Kelterei aber aus. 1861 entstand aus dem bescheidenen Privatbetrieb Clauss die »Achaia Clauss Wine Company«.

Die Rebe, der er seinen Haupterfolg verdankte, ergab einen dunklen süßen Dessertwein, den er Mavrodaphne nannte. Der Mavrodaphne war auch der erste Wein, den Clauss auf Flaschen abfüllte und 1869 war er der erste Exportschlager in Deutschland. Das Weingut wurde bald so bedeutend, dass es von in- und ausländischen Gästen besucht wurde. Auch Otto von Bismarck hat sich hier ins Gästebuch eingetragen. (Speckner H. 2015, S. 29)

Bis zum heutigen Tage arbeitet die Kelterei Clauss erfolgreich. Der Jahresausstoß umfasst 25 Millionen Flaschen. Der Export geht in 40 Länder.

Otto und Amalie in griechischer Tracht, Gemälde von Irene Katsibiris,
Öl auf Holz, 44 × 35 cm, Athen, 1960; nach dem Original von Theophilos
Chatzmichail, um 1920, im Theophilos-Museum, Volos.
Theophilos Chatzmichail (um 1876–1934) war der bedeutendste und populärste
Vertreter naiver Malerei in Griechenland. Sein Werk wurde seit 1927 von dem
Pariser Kunstkritiker und Verleger Teriade (Stratis Eleftheriadis) betreut.
Die Bilder von Theophilos Chatzmichail wurden nach seinem Tod im Louvre
ausgestellt.

Textilbild in Petit-Point-Stickerei, Otto und Amalie in griechischer Tracht und der Jahreszahl 1833, 30 × 23,5 cm. (Die Jahreszahl stimmt nicht; Otto und Amalia haben erst 1836 geheiratet.)

DICHTKUNST MATHEMATIK GESCHICHTE ARCHÄOLOGIE PHILOSOPHIE
RHETORIK

*Fries über dem Eingang der Universität Athen: Die personifizierten Wissen-
schaften huldigen König Otto von Griechenland. Gemälde nach dem Entwurf
von Carl Rahl (1812–1865) aus dem Jahr 1859*

*Alexis Tsipras, der Führer der griechischen Linkspartei Syriza, feiert am
25. Januar 2015 seinen Wahlsieg vor dem Fries der Universität Athen unter
dem Porträt König Ottos von Griechenland.*

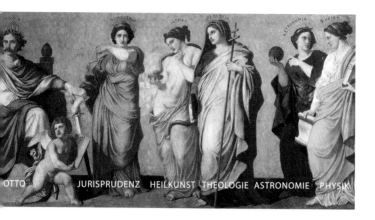

OTTO　　JURISPRUDENZ　HEILKUNST　THEOLOGIE　ASTRONOMIE　PHYSIK

12. AUSWIRKUNGEN DER ZEIT OTTOS AUF WIRTSCHAFT, WISSENSCHAFT UND KUNST – GRIECHENLANDS WEG VON 1862 BIS HEUTE

Innenpolitisch waren die Zeit der Regentschaft, die bis zum 1. Juni 1835 dauerte, und die ersten Jahre von Ottos Regierungszeit außerordentlich erfolgreich. Trotz vieler Schwierigkeiten in einem vom jahrelangen Freiheitskampf ausgezehrten Land wurde das Rechtssystem aufgebaut. Nach bayerischem Vorbild wurden die Standards eines zeitgemäßen Gesundheitssystems errichtet. Das Bildungssystem, auf das schon Kapodistrias größten Wert gelegt hatte, wurde ausgebaut. 1834 war die Hauptstadt Griechenlands nach Athen verlegt worden – die Initiative dazu kam von König Ludwig I. von Bayen.

Schon 1837 war die erste Universität Griechenlands in Athen gegründet worden, sie erhielt den Namen »Otto-Universität«. Zwei Jahre später wurde am 2. Juli 1839 für das von dem dänischen Architekten Christian Hansen entworfene Universitätsgebäude der Grundstein gelegt.

Die Fassade des Universitätsgebäudes wurde vorbildlich für den Athenischen Klassizismus. Hansen hat die Grundidee, »einen

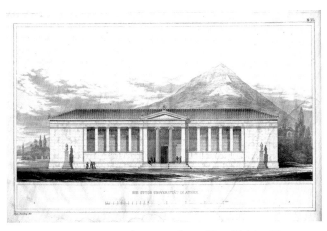

Das Gebäude der Universität Athen, entworfen von Hans Christian Hansen 1842, Zeichnung aus der Allgemeinen Bauzeitung, 1851, 23 × 37 cm

zweigeschossigen Bau an der Hauptfront mit Hilfe einer die gesamte Gebäudehöhe umfassenden Vorhalle als eingeschossig zu gestalten, vom Alten Museum Schinkels am Lustgarten in Berlin übernommen. Die Gebäudefront ist symmetrisch um einen mittleren Vorbau gegliedert; an der Rückfront der Vorhalle ist der Fries gemalt, der Otto – umringt von den personifizierten Wissenschaften – zeigt«. (Papageorgiou-Venetas 1999, S. 557f)

Nach der Residenz war die Universität das wichtigste öffentliche Gebäude der neuen Stadt, und noch heute ist die Aula der Universität der vornehmste Festsaal der Millionenstadt.

Die Versorgung der Kranken unter den bayerischen Truppen, die mit Otto nach Griechenland gekommen waren, erwies sich als ein unerwartet großes Problem. Schon auf dem Marsch 1832/33 waren verschiedene Seuchen, vor allem Blattern und Typhus eingeschleppt worden. Mit der Verlegung der Hauptstadt nach Athen wurde der Bau eines Spitals dringend notwendig. Das geeignete Grundstück dazu fand sich innerhalb der alten Stadtmauer am Fuß der Akropolis. König Otto genehmigte den Bauplatz persönlich, am 12. Oktober 1835 erfolgte die Grundsteinlegung und im August 1836 konnte das Spital einge-

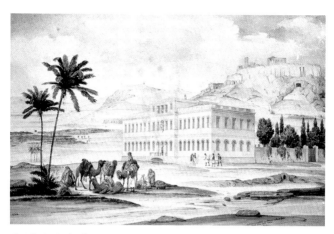

Ansicht des Militärhospitals in Athen, im Hintergrund die Akropolis mit dem Parthenon, Aquarell von Wilhelm von Weiler, 1834, 26 × 36,6 cm (Reproduktion mit freundlicher Genehmigung des Historischen Nationalmuseums Athen)

weiht werden. Es war zu jener Zeit der größte moderne Bau der neuen Hauptstadt. Das Spital spielte eine bedeutende Rolle in der Krankenversorgung, aber auch in der medizinischen Lehre und Forschung Griechenlands. »Bei seiner Eröffnung diente es der medizinischen Schule, es diente ab 1837 der Universität als Lehrkrankenhaus. Am 14. April 1847 wurde hier die erste erfolgreiche Äthernarkose Griechenlands durchgeführt.« (Ruisinger 1977, S. 172f) Das Spital galt lange Zeit als das beste Krankenhaus des Landes.

Das Gebäude ist in seiner äußeren ursprünglichen Form erhalten und ist heute das Verwaltungsgebäude des neu eröffneten Akropolis-Museums.

1843 konnte Otto das von Friedrich von Gärtner erbaute neue Schloss beziehen, das seine Residenz blieb, bis er 1862 Griechenland verließ. Das Gebäude ist heute das Parlament Griechenlands.

Finanziert worden war der Bau des Schlosses aus bayerischen Mitteln, da Griechenland den Schlossbau nicht unterstützen konnte. Der neue Staat war ohne jegliches Eigenkapital gestartet. Zwar hatten die drei Großmächte im Londoner Vertrag

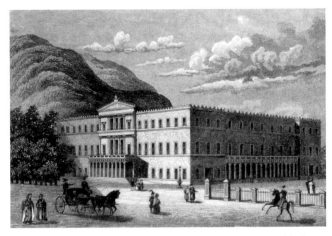

Das königliche Schloss in Athen, erbaut von Friedrich von Gärtner, Stahlstich, 1845, 26 × 36,6 cm. Am 6. Februar 1836, dem dritten Jahrestag von Ottos Landung in Griechenland, wurde im Beisein von König Ludwig I. der Grundstein zum Schlossbau gelegt. Nach siebenjähriger Bauzeit konnten Otto und Amalie 1843 das Schloss beziehen. Heute dient das Gebäude dem griechischen Parlament als Sitz.

festgelegt, dass sie die Bürgschaft für drei Anleihen zu je 20 Millionen Gulden übernehmen würden. Dieses Geld floss jedoch niemals in voller Höhe in den griechischen Staatshaushalt ein. Die kritische Finanzlage blieb ein Thema in Griechenland. 1846 versuchte die Regierung das Kriegsbudget zu kürzen. Welche Schwierigkeiten es dabei gab, beschrieb die Augsburger Zeitung vom 21. Mai 1846 beispielhaft so (Schmidt, 1988, S. 338):

»Es ist leicht, der griechischen Verwaltung Sparsamkeit in der Verwaltung und namentlich im Budget des Krieges zu empfehlen. Gleichwohl sollte man nicht vergessen, dass die Leistungen des Krieges für die Unabhängigkeit noch auf dem Lande lasten, dass eine große Zahl Offiziere und alter Krieger, Witwen und Waisen noch auf Kosten des Staates müssen genährt werden, und dass diese Ausgaben den Staat belasten.«

Entscheidende finanzielle Hilfe kam immer wieder aus Bayern. König Ludwig entschloss sich, auf dringendes Bitten Ottos, aus disponiblen staatlichen Geldern Griechenland auf eine begrenzte Zeit eine Summe von 1.233.000 Gulden als Anleihe

*Die Akte »Entschädigung für den kgl. Palast in Athen« wurde nach dem Entschädigungsvertrag vom 18. Juni 1869 angelegt. Die regelmäßigen Entschädigungszahlungen gingen zunächst an Ottos jüngeren Bruder Adalbert, nach dessen Tod an seinen Sohn Ludwig Ferdinand von Bayern.
In diesen Unterlagen sind die Zahlungen des griechischen Staats vermerkt.*

zu überlassen. Diese Gelder waren für Griechenland, speziell aber für die Hofhaltung Ottos und eben auch für den Bau des Schlosses, eine entscheidende Unterstützung.

Alle von Bayern an Griechenland gegebenen Darlehen wurden in vollem Umfang mit Zinsen getilgt, doch diese Rückzahlungen haben weder Ludwig noch sein Sohn Otto, König von Griechenland, erlebt. Der deutsche Reichskanzler Otto von Bismarck, der im Berliner Kongress 1878 als »Ehrlicher Makler« eine Neuordnung der politischen Landschaft auf dem Balkan geschaffen hatte, hatte die Rückzahlung des bayerischen Darlehens zur Voraussetzung für die deutsche Zustimmung zur Grenzerweiterung Griechenlands um Thessalien und den Süd-Epirus gemacht. Mit Zins und Zinseszins wurde die gesamte Summe, die sich inzwischen auf 2,6 Millionen Gulden belief, von Griechenland an das Königreich Bayern zurückgezahlt. (Kotsowilis 2007, S. 44)

Die Rückzahlung der Kosten für den Schlossbau war in einem eigenen Schuldendienst geregelt. Nach dem Tod Ottos gingen die Anrechte auf seinen jüngeren Bruder Adalbert (1828–1875) und nach dessen Tod auf Adalberts Sohn Ludwig Ferdinand (1859–1949) über. In der Akte Ludwig Ferdinands sind die Zahlungen der griechischen Staatskasse für den Schlossbau aufgeführt.

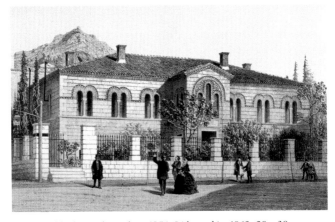

Die Augenklinik in Athen, erbaut 1854, Lithographie, 1862, 28 × 38 cm.
Auf ausdrücklichen Wunsch Ottos im byzantinischen Stil erbaut. Ihr erster Leiter
Andreas Anagnostakis war einer der führenden Augenärzte Europas. Der von ihm
entwickelte Augenspiegel dient in seinem Prinzip noch heute zur Untersuchung
des Augenhintergrundes.

Augenspiegel nach Andreas Anagnostakis, 1854,
Objektmaß: 2,5 × 8 × 14,6 cm. Das Original
befindet sich im Deutschen Medizinhistorischen
Museum Ingolstadt.

Hohlspiegel mit Hand-
griff, Standardgerät und
Statussymbol für viele
Ärztegenerationen durch
ein Jahrhundert

Kranz zu Ehren der Philhellenen, niedergelegt vom Staatspräsidenten der
Hellenischen Republik Konstantinos Stefanopoulous am 8. November 1999
in den Propyläen zu München

Der griechische Staatspräsident Konstantinos Stefanopoulos
weilte 1999 in München zur Eröffnung der Ausstellung »Das
Neue Hellas« im Bayerischen Nationalmuseum. In seiner Anspra-
che am 8. November 1999 ging er ausführlich auf die Leistungen
der Bayern in Griechenland und speziell auf das Engagement
Ottos ein. Sein Resumé war:

»Otto repräsentierte damals die Hoffnungen eines neuen
Staates, alle Hoffnungen eines Volkes, das acht volle Jahre lang sehr
viel geopfert hatte, um seine Unabhängigkeit und seine Freiheit zu
erringen. Ich weiß nicht, wie sehr die Griechen Otto geliebt oder
nicht geliebt haben. Ich weiß aber ganz genau, wie sehr Otto Grie-
chenland und die Griechen geliebt hat. Er wurde zutiefst Grieche,
das Sprachrohr der griechischen Sehnsüchte, das Sprachrohr der
großen nationalen Idee zur Befreiung auch der übrigen unter-
worfenen Gebiete der Heimat. Unabhängig davon, wie man das
Regime von Otto, die Regentschaft und später seine Herrschaft
beurteilt, sicher ist, dass er dem Lande gedient hat, dass er einen
Staat aus dem Nichts wiederaufgebaut hat; bei Null angefangen,
konnte er eine Verwaltung, eine Justiz, eine Armee aufbauen; er
konnte den Staat organisieren und seinen Dienstleistungen einen
ersten Anstoß geben.«

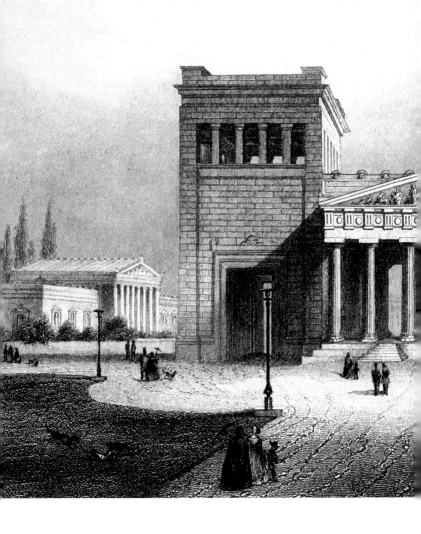

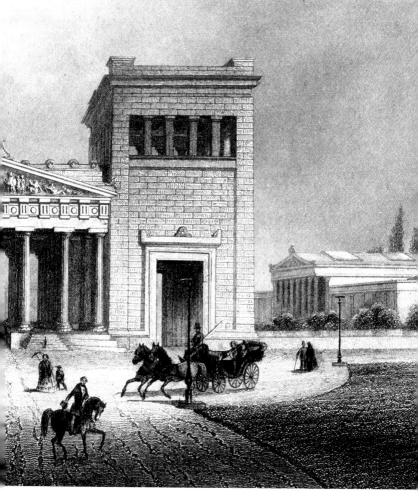

Die Propyläen zu München, entworfen von Leo von Klenze als Erinnerungs-
denkmal an die Befreiung Griechenlands, kolorierter Stahlstich, 1862, 18 × 24 cm.
Vorbild waren die Propyläen der Akropolis von Athen.
Erste Überlegungen zum Bau der Propyläen hatte König Ludwig I. von Bayern
schon als Kronprinz. Grundsteinlegung 1854, Einweihung des Bauwerks 1862.
Im Innern der Tordurchfahrt sind die Namen bedeutender Philhellenen und
griechischer Freiheitskämpfer aufgeführt.
Die Skulpturen in den Giebeln, nach Entwürfen von Ludwig von Schwanthaler,
zeigen an der Westseite: Hellas als Siegerin im Freiheitskampf, an der Ostseite:
König Otto und sein Wirken im neuen Griechenland.

ZEITTAFEL

1798: 24. Juni: Rhigas Pheraios, Dichter und Wegbereiter der griechischen Freiheitsbewegung, wird in Belgrad hingerichtet.

1806: Bayern wird Königreich: König Max I. Joseph.

1812: Kronprinz Ludwig von Bayern erwirbt die Giebelfiguren des Aphaia-Tempels auf Ägina.

1815: 1. Juni: Prinz Otto von Bayern wird in Salzburg geboren.

1818: 21. Dezember: Amalie, Prinzessin von Oldenburg wird geboren.

1821: 6. März: Alexandros Ypsilantis überschreitet den Grenzfluss Pruth zwischen Russland und dem Osmanischen Reich und gibt damit das Signal zum Griechischen Freiheitskampf.
25. März: Erzbischof Germanos von Patras und die griechisch-orthodoxe Kirche schließen sich dem Freiheitskampf an.

1824: 19. April: Lord Byron stirbt in Missolunghi.

1825: Tod von König Max I. Joseph, Ludwig I. König von Bayern.

1827: 20. Oktober: Seeschlacht bei Navarino.

1828: 1. Januar: Ioannis Kapodistrias, 1827 von der Griechischen Nationalversammlung gewählt, kommt als griechischer Präsident nach Ägina. Erste griechische Münzprägung.

1829: 14. September: Der Frieden von Adrianopel beendet den griechischen Freiheitskampf.

1830: 3. Februar: Griechenland erhält im Londoner Protokoll durch England, Frankreich und Russland die volle Souveränität.

1831: 9. Oktober: Kapodistrias wird in Nauplia ermordet.

1832: 7. Mai: Londoner Vertrag: Otto, dem zweiten Sohn des Königs Ludwig von Bayern wird die Griechische Krone angeboten.
8. August: Die griechische Nationalversammlung stimmt zu.
6. Dezember: Abreise des Königs Otto nach Griechenland.

1833: 6. Februar: Otto und die Regentschaft landen in Nauplia.

1834: Dezember: Verlegung der Hauptstadt von Nauplia nach Athen.

1835: 1. Juni: Otto wird volljährig und regiert als König.

1836: 22. November: Heirat Ottos mit Amalie von Oldenburg.

1843: 3. September: Griechenland erhält eine Verfassung.

1853–56: Krimkrieg: Blockade von Piräus durch Großbritannien und Frankreich.

1862: 23. Oktober: Otto und Amalie verlassen Griechenland nach einem Militäraufstand, ohne formal abzudanken. Sie gehen nach Bamberg ins Exil. Dort sterben Otto 52-jährig am 26. Juli 1867 und Amalie 56-jährig am 20. Mai 1875.

1863: Georg I. wird zum König gewählt. Seine Dynastie Schleswig-Holstein-Sonderburg-Glücksburg hat den Thron bis 1924 und von 1935 bis 1974 inne: Georg I. (1863–1913), Konstantin I. (1913–1917), Alexander (1917–1920), Konstantin I. (1920–1922), Georg II. (1922–1924 und 1935–1947), Paul I. (1947–1964), Konstantin II. (1964–1974), seit 1967 im Exil.

1864: Die Ionischen Inseln werden von Großbritannien an Griechenland übergeben.

1881: In der Folge des Berliner Kongresses von 1878 erhält Griechenland Teile von Epirus und Thessalien.

1913: In den Balkankriegen kommen Kreta, Mazedonien und Thessaloniki zu Griechenland.

1923: 24. Juli: Im Frieden von Lausanne wird nach der Kleinasiatischen Katastrophe von 1922 die Grenze zur Türkei festgelegt.

1940: 28. Oktober: Ochi-Tag: Ministerpräsident Ioannis Metaxas lehnt mit einem »NEIN« (= ochi) Mussolinis Ultimatum, Griechenland mit seinen Truppen zu besetzen, ab.

1941–1944: Deutsche Besetzung im 2. Weltkrieg.

1944–1949: Griechischer Bürgerkrieg.

1947: Truman-Doktrin: Die USA unterstützen Griechenland bei der Abwehr kommunistischer Bestrebungen zur Machtübernahme.

1967: 21. April, bis zum 23. Juli 1974: Militärdiktatur.

1974: 8. Dezember: Referendum: Die Bevölkerung spricht sich zu 69,2 % für die Republik und gegen die Monarchie aus.

1981: 1. Januar: Griechenland wird Mitglied der EWG.

2001: 1. Januar: Einführung des Euro in Griechenland.

2014: Zwei-Euro-Sondermünze zum 150. Jahrestag der Eingliederung der Ionischen Inseln in das Königreich Griechenland 1864. Damit war damals, nach dem Abschied von König Otto aus Griechenland, der erste Schritt zur Verwirklichung der »Megali Idea« getan, der »Großen Idee« von einem Griechenland, das alle Gebiete mit Griechisch sprechender Bevölkerung einschloss.

Zwei-Euro-Sondermünze, Griechenland 2014, zum 150. Jahrestag der Vereinigung der Ionischen Inseln mit Griechenland. In einem siebenzackigen Stern, der von einer Wellenlinie umfasst ist, steht in griechischer Schrift: »150 Jahre Vereinigung der Ionischen Inseln mit Griechenland, 1864–2014 Hellenische Republik«. Zwischen den Zacken des Sterns stehen die Wappen der sieben Ionischen Inseln.

LITERATUR

Baumstark 1999: Baumstark, Reinhold (Hrsg.): Das neue Hellas. Griechen und Bayern zur Zeit Ludwigs I. Ausstellungskatalog Bayerisches Nationalmuseum, München 1999

Bower/Bolitho 1997: Bower, L. / Bolitho, G.: Otto, König von Griechenland, Authenrieth 1997

Dickopf 1995: Dickopf, Karl: Griechenlands Weg zum Verfassungsstaat (1821–1844), in: Heydenreuther u. a.1995

Eichholz 1995: Eichholz, Anita:»König Otto und Königin Amalie von Griechenland in ihrer Bamberger Akropolis«, in: Heydenreuter u.a. 1995

Eichholz 2002: Eichholz Anita: Der griechische Hofstaat zu Bamberg, in: Von Athen nach Bamberg. Katalog, Hrsg. Bayerische Schlösserverwaltung, Bamberg 2002

Erichsen 1986: Erichsen, Johannes:»Ludwig I. König v. Bayern«, in: Vorwärts, vorwärts sollst Du schauen…, Ausstellungskatalog Regensburg 1986

Friedrich 2015: Friedrich, Reinhold: König Otto von Griechenland. Die bayerische Regentschaft in Nauplia (1833/34), München 2015

Hantschmann 1995: Hantschmann, Katharina:»Zwei Porzellanteller, Manufaktur Nymphenburg 1847«, in: Murken 1995

Von Hase-Schmundt 1995: Von Hase-Schmundt, Ulrike:»Otto von Griechenland. Porträt 1833«, in: Murken 1995

Von Hase-Schmundt 1995: Von Hase-Schmundt, Ulrike:»Amalie Königin von Griechenland. Porträt 1849«, in: Murken 1995

Von Hase-Schmundt 2002: Von Hase-Schmundt, Ulrike, in:»100 Jahre Siedlungsraum Ottobrunn«, Murken 2002

Heydenreuter u. a. 1995: Heydenreuter, Reinhard/Murken, Jan/ Wünsche, Raimund: Die erträumte Nation. Griechenlands Wiedergeburt im 19. Jahrhundert, München 1995

Kienast 2014: Kienast, Hermann J.: Ein architekturhistorischer Stadtrundgang durch das Athen König Ottos von Griechenland, in: Murken 2014

Kirchner 2010: Kirchner, Hans-Martin: Friedrich Thiersch. Ein liberaler Kulturpolitiker und Philhellene in Bayern, Ruhpolding 2010

Kotsowilis 2007: Kotsowilis, Konstantin: Die Griechenbegeisterung der Bayern unter König Otto I., München 2007

Meletopoulos 1971: Meletopoulos, J.: Twelve Greek Medals, K. Lange, Athen 1971

Murken 1995: Murken, Jan: Das König-Otto-von-Griechenland-Museum der Gemeinde Ottobrunn (= Museen in Bayern, Bd. 22), München 1995

Murken 2002: Murken, Jan: 100 Jahre Siedlungsraum Ottobrunn, Ottobrunn 2002

Murken 2014: Murken, Jan (Hrsg.): 25 Jahre Otto-König-von-Griechen-land-Museum der Gemeinde Ottobrunn. Schriftenreihe des Otto-König-von-Griechenland-Museums, Nr. 17, Ottobrunn 2014

Murken 2015: Murken, Jan: Zum 200. Jahrestag der Geburt von Otto König von Griechenland am 1. Juni 2015. Hellenika, 10/2015

Oelwein/Murken 2009: Oelwein, Cornelia / Murken, Jan:»Die Otto-säule in Ottobrunn und ihr Stifter Anton Ripfel«. Schriftenreihe des Otto-König-von-Griechenland-Museums, Nr. 10, Ottobrunn 2009

Oelwein 2015: Oelwein, Cornelia: Soldaten für König Otto. Der Marsch bayerischer Truppen nach Griechenland 1832 bis 1835. Schriftenreihe des Otto-König-von-Griechenland-Museums, Nr. 19, Ottobrunn 2015

Papageorgiou-Venetas 1999: Papageorgiou-Venetas, Alexander:»Der Bau der neuen Universität in Athen«, in: Baumstark 1999

Papageorgiou-Venetas 2002: Papageorgiou-Venetas, Alexander (Hrsg.): Das Ottonische Griechenland. Hauptstadt Athen; zur Planungs-geschichte der Neugründung der Stadt im 19. Jahrhundert, Athen 2002

Quack-Manoussakis 2003: Quack-Manoussakis, Regine: Die deut-schen Freiwilligen im griechischen Freiheitskampf von 1821. Schriften-reihe des Otto-König-von-Griechenland-Museums, Nr. 5, Ottobrunn 2003

Raff 2014: Raff, Thomas: Die Majestäten Otto und Amalia von Grie-chenland, Schriftenreihe des Otto-König-von-Griechenland-Museums, Nr. 13, Ottobrunn 2014

Reinhardt 1977: Reinhardt, Brigitte; Der Münchner Schlachten und Genremaler Peter von Heß. Oberbayerisches Archiv, Bd. 102, 1977

Roettgen 1980: Roettgen, Steffi: »Erinnerungsmale an König Ottos Abschied in Bayern«, in: Athen – München. Bayerisches Nationalmuseum, Bildführer 8, München 1980

Ruisinger 1977: Ruisinger, Marion Maria: Das Griechische Gesundheitswesen unter König Otto 1833–1862, Frankfurt 1997

Rumschöttel 1995: Rumschöttel, Hermann: »Bayern und Griechenland nach Ottos Tod. Anmerkung zur Verzichtsurkunde des Prinzen Ludwig von Bayern auf den griechischen Thron«, in: Heydenreuter u.a. 1995

Schmidt 1988: Schmidt, Horst: Die griechische Frage im Spiegel der »Allgemeinen Zeitung« (Augsburg) 1832–1862, Frankfurt/M. 1988

Seidl 1981: Seidl, Wolf: Bayern in Griechenland, München 1981

Spaenle 1990: Spaenle, Ludwig: Der Philhellenismus in Bayern 1821–1832, München 1990

Speckner I. 2008: Speckner, Ilse: Königin Amalie von Griechenland und ihr Garten. Schriftenreihe des Otto-König-von-Griechenland-Museums, Nr. 9, Ottobrunn 2008

Speckner H. 2015: Speckner, Herbert: Was Griechenland den Bayern verdankt. Schriftenreihe des Otto-König-von-Griechenland-Museums, Nr. 18, Ottobrunn 2015

Weis 1970: Weis, Eberhard: Otto, König der Hellenen. Unbekanntes Bayern, Bd. 10, München 1970

Wünsche 1995: Wünsche, Raimund: »Antiken aus Griechenland, Botschafter der Freiheit«, in: Heydenreuter u.a. 1995

NAMENSREGISTER

ABBILDUNGSNACHWEIS

Bayerisches Armeemuseum, Ingolstadt: S. 52. – Hans Joachim Becker, München: S. 5, 12, 13, 20, 27, 30, 37, 60, 71, 84, 85, 86, 87.– Benaki Museum Athen: S. 80. – Irene Büttner, König Otto-Bad, Wiesau: S. 95. – Nikolaus Dogoulis Athen: S. 53 (3). – Michael Kowalski, Deutsches Medizin-historisches Museum, Ingolstadt: S. 108. – Barbara Murken, Ottobrunn: S. 40. – Museum der Stadt Athen: S. 23, 68, 75. – Nikos Pilos / Laif Partner: S. 102. – Claus Schunk, Aying: S. 6, 66, 100, 101, 116. – Alle anderen Aufnahmen: Otto-König-von-Griechenland-Museum der Gemeinde Ottobrunn

IMPRESSUM

Eröffnung des Museums: 3. Dezember 1989
Träger: Gemeinde Ottobrunn, Erster Bürgermeister Thomas Loderer
Idee und Konzeption: Jan Murken
Einrichtung mit Unterstützung der Landesstelle für die nichtstaatlichen Museen in Bayern, Albrecht A. Gribl und Rainer Köhnlein
Graphische Gestaltung: Erich Hackel, Andrea Schmidt
Museumstechnik: Ernst Bielefeld
Kunsthistorische Beratung: Ulrike von Hase-Schmundt
Kustodin: Gudrun Heinrich
Museumsförderkreis, gegründet 1995; Vorstandsmitglieder seitdem: Theodor Nikolaou, Herbert Schmitz, Andrea Seeböck, Herbert Speckner, Dietrich Wax

Der Druck wurde gefördert durch den Bezirk Oberbayern

Lektorat: Stefanie Engel und Ruth Magdalena Becker
Satz und Layout: Rudolf Winterstein, Deutscher Kunstverlag
Bildbearbeitung: Birgit Gric, Deutscher Kunstverlag
Druck und Bindung: F&W Mediencenter, Kienberg

Bibliografische Information der Deutschen Nationalbibliothek
Die Deutsche Nationalbibliothek verzeichnet diese Publikation in der Deutschen Nationalbibliografie; detaillierte bibliografische Daten sind im Internet über http://dnb.dnb.de abrufbar

© 2016 Deutscher Kunstverlag Berlin München
Paul-Lincke-Ufer 34
10999 Berlin

www.deutscherkunstverlag.de
ISBN 978-3-422-02424-3

Blick in das Museum

Ö

OTTO KŒNIG

VON GRIECHENLAND

MUSEUM DER GEMEINDE OTTOBRUNN

Rathausstraße 3, 85521 Ottobrunn
Das Museum ist Teil des Rathausgebäudes
Telefon: 089/60855480
oder 089/608080

Öffnungszeiten:
Do. 15 – 18 Uhr, Sa. 10 – 13 Uhr
und nach Vereinbarung

*Raumpläne des Museums finden sich auf den Innenseiten
des vorderen und rückwärtigen Umschlags.*